艺　术　家　书

Artists' Books

徐　冰 主编

清华大学出版社
北 京

策　划
国际艺术家手制书联盟

专家委员会
徐　冰
万　捷
吕敬人
马歇尔·韦伯
莉莉安·兰德斯
朱赢椿
郭蕾蕾
徐小鼎
杨林青
王　骥
苏　菲

主　编
徐　冰

执行主编
郭蕾蕾

出版统筹
李　沐

英文翻译
李涵雯

为什么要做这本书？
Why do We Need to Write this Book?

徐 冰

在今天，纸媒出版行业在收缩，有性格的出版物就更少的情况下，却出现了这样一本书……

一
关于这本书

这本《艺术家书》（*Artists' Books*）可以说是一本同仁之书，这样说是因为，它是由一群对艺术家书着迷者的共同兴趣、志向、责任驱使而成的。

在这些人中，有的是长期研究艺术家书的专家；有的是致力于把书籍艺术推到极致而不懈努力的设计师；有的是艺术家手制书的创作实践者；有的是全球出版印刷行业顶流的企业家；有的是艺术家书的收藏者；有的是为消失中的纸媒书遗憾，用自己的方式工作的人；还有的是在国内大学艺术课程教学中开拓艺术家书领域的教师。这些人的共同点是，都有对文化传承、发展的执着，对新文化现象的敏感，对所做之事的热爱与敬业以及国际视野，从而走到"艺术家书"这个地界里来的。

这本书由"国际艺术家手制书联盟"策划。这个联盟发起于2015年第二届"钻石之叶：全球艺术家手制书展"在中央美术学院美术馆举办之际。2019年10月讨论第三届手制书展方案时，一些国际手制书艺

术家在京期间，由雅昌文化集团主办，于中央美术学院美术馆正式成立联盟。联盟的定位是"一个国际性艺术家手制书的专业性学术社团组织"，并决定在中国出版联盟学术图书系列。其宗旨是：传播艺术家手制书理念，推动艺术家手制书发展，梳理介绍相关学术理论，创建一个有效的交流平台——一系列与国际同步并有中国特色的，有质量、有性格的出版物。

随后，策划图书系列的核心成员细致讨论了第一本书的定位及内容：通过专论、翻译和访谈形式，对艺术家书概念进行分析与介绍；阐明艺术家书与青年文化及当代艺术之关系；分析中国文化与艺术家书之关系与前景；介绍艺术教育中的艺术家书；研究国内外艺术家书的发展趋势，集结艺术家书相关理论文献；跟踪展览活动、收藏等相关资讯。

接下来，郭蕾蕾、杨林青、白魁、苏菲、李沐等，开始为这些目标的实现做了大量的工作，包括有目的地关注国内外各种艺术家书的动向、与相关专家沟通、组稿、翻译、联系出版社、亲临国内外活动现场等。例如 2023 年在上海 UNFOLD 书展上举办了"The Book As Art——艺术家手制书课程教学展暨《艺术家书》创刊特展"，展览集结了中央美术学院、四川美术学院在艺术家手制书教学方面的实践成果，并就相关课题举办了讲座与对谈，用学术的方式为第一本书的面世做了预热。

二

**关于艺术家书
之概念**

本系列书以"艺术家书"为名，是来自英文"Artist's Book"的直译。

人类制书有几千年的历史。制书的原始属性是用一种讲究的方式将信息收纳于一体，或将其作为象征物，便于保存和移动。从大约 5400 年前两河流域苏美尔等文明使用滚筒印章制造印制品和楔形文泥板算起，到中国约 3600 年前的串甲骨，到西汉末年的编竹简，再到约 2200 年前汉代造纸术的出现，又到公元 868 年中国唐代出现的雕版印刷品……在这漫长的过程中展开了人类制书的历史。活字印刷术的发明，特别是工业文明印刷机械的出现，让书从少数人的拥

有物，很快变为批量的工业产品。书的普及培养了大众，尤其是知识界对"书"这种神奇之物所蕴含的，其他人造物所不及的传递知识、调动思想能力的崇尚，当然也培养了大量阅读者接触纸媒的嗜好。今天，突如其来的电子科技，让这上千年形成的嗜好开始被触屏阅读取代。今天每个人随身携带的手机，堪比一个"大英图书馆"，它信息丰富、随时更新、检索便捷，很多方面都优于实体图书馆。这让纸媒读物生产逐渐沦为夕阳产业，但这种转型同时也为艺术家书提供了新的发展空间。书正转型为可把玩的艺术品，既满足人们对书籍的情感，又兼具了今人对阅读视觉化和互动的趣向。

书籍漫长的发展历史，艺术家书与艺术、手工、机械之间的交叠关系，与人类其他表达形式间的借鉴关系，与普通生活方式、用品之间的模糊界线，使得艺术家书的概念难于被界定与命名。2012年策划首届"钻石之叶"展时，用的是"艺术家手制书"。当时的考虑是，把"Artist's Book"直译为"艺术家书"不易与"艺术家精装画册"或"有关艺术家的出版物"区分开。对这个领域有更多介入后，我发现，几乎任何称谓都无法指代艺术家书的丰富性、变异性以及历代作者创造出的真正面貌。我想，但凡具有超前性质的东西，打破了人为的文化逻辑和知识排序，就不知道该把它们往哪里放了。由于手制书艺术的跨界，这一艺术形式集所有可能使用的手段与材料于一身，难于像油画、雕塑、国画、版画、壁画那样被归类。Artist's Book 与其他领域的重叠、相互转换的关系，使其具备天然的试验性。当其他领域发展时，它自身的材料与形式也会有改变，比如有一种观点是 Artist's Book 拒绝现代印刷品的大众化趋势，可现在由于当代印刷效果的多样性、个性化，大宗书籍产品也开始显示出手制书艺术的效果。再比如，幼儿园老师带领孩子做的手工书作业，由于孩子与艺术实质的部分更近，从他们手里出来的东西有时更艺术。Artist's Book 与私人笔记本、手抄本、孤本之间又是什么关系？版画家的组画与被收纳在一起，英文称为"portfolio"的艺术家书，要做概念上的区分吗？中国的册页传统中，一个本子/册页，经年累月由许多画家之手变为一本艺术家书，在本子与书的概念之间，忒修斯之船式的蜕

变又该如何界定？这些都为"艺术家书"含义的界定增加了难度。这也是为什么即使在西方，Artist's Book 直到 20 世纪后期才被采用。用一个概念表示一种生动的事物，结果总是不尽如人意。"艺术家书"几个字的内部，却蕴藏着比这几个字丰富得多的无限生机，正因此我们才对它如此着迷。

艺术家书似乎拒绝被界定，只能被描述。我曾经对艺术家书有过一段粗浅的描述："艺术家手制书（Artist's Book），这种创作形式是通过艺术家对'图书空间'的巧思，将文字阅读与视觉欣赏以及材料触感，自由转换并融为一体的艺术。通过讲究的手段，将文字、诗情、画意、纸张、手感、墨色的品质玩到淋漓尽致。这种艺术抓住人类自有读物以来就再也挥之不去的对翻阅、印痕、书香的癖好，将书页翻动的空间营造得精彩诱人。"

三
艺术家书的魅力

艺术家书的三个基本要素是"艺术""工艺""书"。先说艺术：什么是艺术？自古有各种说法，随着人类文明进程的新阶段到来，对它的认识会有所改变。近年 AI 火热起来，就为我们更细致地分辨艺术与技术之关系提供了新的思考参照。我发现，每次科技的新突破都会让我们重新对焦过去的老问题，把它们重新倒腾一遍。"艺"与"术"天然是混在一起的，而现在的 AI 却可以把"术"的部分推进到比任何个人能力都强的程度。那"艺"的部分也能得到推进吗？我的回答是："艺"的核心部分不能。因为这部分是自然人身上"分泌"出的一种特殊的东西，细腻无比，是独有的、随机的、拒绝总结的、不可复制的，它与"术"浑然为一体，造就了艺术。严格讲，我们的每一笔、每一下打磨，都是独一无二的，是无法被数据化的，就是 AI 不可企及的。

自从 AI 火起来，有些人担心自己做的事会被取代。说心里话，我却比过去什么时候都更喜欢艺术了，得意于自己不小心进入了如此重要的领域（如果艺术还被认为是个领域）。我敢说：AI 越发展，艺术就越

重要，就越需要艺术与它较劲，以保持文明发展的平衡。因为在这个世界上，艺术的核心部分是最不易被 AI 替代的。手制书艺术充分体现了这不可替代的部分。

我总说：好的艺术家是些爱想事情的手艺人，思维常是在精工细做的过程中展开的。精工细作是工艺的属性，一般指靠自然人手的控制和人造机械控制下的造物水平，在精湛工艺完成的同时也创造出了精湛之美，这精湛是建立在想法的精准之上的。各种精湛工艺的集合体往往让人爱不释手，这体现在今天的手机产品上。而手制书在艺术品类中，可以说是属于创意新颖、材料多样和工艺精湛的创作。

视觉艺术自古都是艺术家创作出作品，交于社会，服务宗教、贵族和大众，多是单方向输出式的。而进入现当代艺术阶段，艺术开始追求作品与观者的互动。进入数字时代，沉浸式体验与感应技术被艺术创作使用，出现了大量互动式、游戏性的作品。现在回看视觉艺术发展的历史，不得不说，艺术家手制书是最早具有互动性的视觉艺术。手制书艺术的这种特征，预示了参与制作的艺术家们对艺术与人类应有关系的期许。

手制书艺术率先把人类造物之一的艺术，拉回功能与审美共生的、自圆满的原初形态；而非助长把"艺术"从现实中单独抽离出来，变为难于接近的"学术"。文艺复兴中期，米开朗基罗等人的创造，显示出艺术表达思想的巨大能量，手艺人开始与文化人、哲学家平起平坐。但艺术家只管制作作品，而作品的解释多由学者完成，这样的副作用是，有时会把艺术与大众之间的距离拉得更远。由于艺术家书是文字与图像有机地融为一体、同时作用、互为注释的艺术，因此它具有自我阐释的能力。人大体有两类，阅读型的和视觉型的，艺术家书把两类人拉到一起。当然也有综合型的，即那种文化型的艺术家或艺术型的学者。在艺术家书领域最有代表性的，应首推兼具诗人、思想家、画家、工匠几种身份于一身的，18 世纪英国人威廉·布莱克（William Blake）。信奉基督教的布莱克，14 岁便进入一家雕版工作室做学徒，一生都靠自己的手工印刷技艺维持家人的生活。他对宗教和艺术（而不是对艺术体系）的虔诚，以及他集制作手制书艺术所需能力于一身的多重角色，使其创作出《天

真与经验之歌》——手制书艺术最早的经典。

　　许多著名的现当代艺术家和优秀作家、诗人都参与过手制书艺术的创作。因为这种小型多样的表达形式更个人、更自由、更便捷，更像是"奇思妙想"型艺术家、作家的试验田——在艺术史严谨的画种分类和流派排序之外，在打字机整齐、枯燥的格式之外，呼吸流动的空气，尝试新的可能性。事实上，手制书艺术在激浪派、观念艺术等多个艺术运动中都起到过重要作用。这种创作形式不拘手法，各种材料为我所用，而这些又是现代艺术，特别是当代艺术的重要特征。这也足见手制书艺术的"前卫"性质。

　　现当代艺术家一直在做着逃离美术馆白盒子的努力，而艺术家书自带的印刷与复数基因，使其天生就流散在生活空间中，成为被携带的"展览"。这很像古代东方艺术流通的方式，古代东方没有美术馆和画廊，艺术是由文人墨客携一卷字画藏于宽袖中，当遇到知音时被拿出来示人。只有发现对方是行家，值得欣赏我的宝物时，才会展开更多，交流把玩一番。艺术品的拥有者与观者，都获得对艺术品掌控的满足。

　　翻动书页的快感，不仅来自每次翻动中所出现的惊喜，更细腻的分析，还来自翻动书页时所感受到的与自然配合的快感，感受着人为的控制力与自然力小小的、既较劲又顺应的舒适。这是作为自然万物一员的我们，所需要的天然节奏给予的亲和感。这快感加之对下页内容的期待、工艺的精彩绝伦、淡淡的书香加文青式的浪漫、艺术的小众品味……这一切混合起来，构成了艺术家书的魅力。

四
艺术家书的
中国土壤

　　我们努力将"艺术家书"的概念引入中国，是基于一个判断：中国将是一个艺术家书的大国。

　　一方面，中国是发明造纸术的国度，这里有不同于西方的独特的纸文化。另一方面，中国是发明雕版印刷术的国度。从唐代至清代西方制书工艺进入中国的千年间，中国造纸、雕版、印法等特殊工艺，形成了完善的制书体系和独特的印刷文化的讲究与品味。

中国上古就有关于"图书"的神秘传说——"河出图，洛出书，圣人则之"，到底什么是河图洛书，自古说法不一，但这无疑是华夏文明与哲思的根基。图书出现的神灵色彩，使其被视为神灵之物，让国人从骨子里对书、对读书人、对"有字的纸"有种敬畏。中国有"敬惜字纸"的习俗，即带字的纸头是不能秽用的，要收集起来，拿到文昌阁专用的字纸炉"无化"。在中国民间的多神崇拜中，从北宋初期就有祭祀"书神"的习俗，"司书鬼曰长恩，除夕呼而祭之……"历代科举制度，也强化着国人对书的崇拜。家喻户晓的古训"万般皆下品，惟有读书高"，说只有读书优异者才能进入仕途。坊间还有"一本书不穷"的说法。这些都足见我们的文化基因与"书"的关系。

世界上绝大部分文字在形成初期，都是以符号图形开始，但由于人种发音的关系，大部分都演化为拼音体系，唯有汉字仍将象形的基因传承至今。方块汉字形意之间的特殊性，与读写者之间信息传递的特殊通路，都左右着中国人的文化性格、思维方式，以及文学、艺术、设计、阅读等方方面面。我们更像是一个读图的民族，都说今天是读图的时代，我们已经读了几千年了。一个汉字即表示一个意思，又是一幅图画、一个设计，也是一个故事。读一个汉字有点像读一页艺术家书，读一首律诗有点像读一本艺术家书，读的既是文也是图。再有就是，中国文人自豪于"诗书画印合为一体"，这不也是艺术家书的特征吗？这一切，必然成为中国艺术家书创作者得天独厚的养料。

东西方制书工艺发展的动力都源于对信仰的虔诚。在西方，基督教原教义的需要，让书籍厚重、坚固、装饰得繁密无比，无处不显示着永恒的真理与传播的耐久性。一部经典，似乎就是世界的全部；制作一部书，就要倾注人类工艺与绘画的全部技能，让"书"与凡世间其他物都不同，以此表达凡人与上帝的差距。而东方制书工艺的美学原则，始终没有离开过道法自然，普度众生，以及文人和善清雅的品味与价值观。东方书籍典籍浩瀚，但总是分类别册，轻薄柔软，便于享阅。东方制书讲究"不在华美，护帙有道，款式古雅，厚薄得宜，精致端正，方为第一"，形成中国书籍艺术的款式与讲究：开本、天头地角的尺寸、封皮的颜色与

题笺的位置，似乎都来自千古自然的法度，这法度一旦找到了，就历代遵从不变。中国特有的制书传统，虽然一度被现代机械制书工艺隔断，但我们的祖先对书籍至高的追求，作为民族的整体审美品味，必定存留在我们的文化基因中。有些东西深藏在我们体内往往是自己不觉的，因为它藏得很深。我们的这些传统在全球化当代文化的背景下，必然成为我们理解艺术家书的新视角，激发出无边的想象力与创造力。

从首届"钻石之叶"展以来的十几年时间里，中国艺术家书取得了惊人进展：首届展览只有几位中国艺术家参展，到三年后第二届时，已经能从 100 余件投稿中选出 50 余件／组出色作品参展；近年来，全国各地与艺术家书相关的展览、展会、讲座、交流、出版、工作坊等项目层出不穷；中国不少艺术院校开设了手制书艺术课程，都有不小的成绩。实体书店在一度萧条后，再起步时表现为更大规模和更时尚的文化艺术综合体，成为年轻人的光顾之地。上述分析让我们有理由说：我们的生活和工作之地，无疑是一个不同于别处的艺术家书生长的土壤。中国一定会有更多优秀、别样的艺术家书出现。

感谢编委会的各位专家，用他们宝贵的经验给予出版工作学术支持；感谢各位撰稿者睿智的思想贡献；感谢使出版得以实现的编辑团队所做的大量工作；感谢系列第一本书《艺术家书》设计者白魁的出色设计，这本身就是一次书籍设计的新实践；感谢清华大学出版社张立红主任的支持；感谢所有为本书出版做出贡献的人。

期待这个图书系列能成为有更多人关注和参与，并对眼下及未来文化生态有益的出版物。

2024 年 7 月 25 日

目 录

艺术家书作为一种理念与形式
The Artist's Book as Idea and Form

约翰娜·德鲁克（Johanna Drucker）
王袆瑶 李涵雯 翻译　郭蕾蕾 编辑

　　20 世纪，艺术家书毋庸置疑地已经发展成为一种成熟的、以"书"作为载体的艺术形式了。从某种程度上讲，它甚至可以成为 20 世纪最具有代表性的艺术媒介。艺术家书出现在艺术和文学的每一次重大运动中，并为许多前卫的、实验性的、独立的艺术家团体提供了一种呈现艺术作品的独特表现方式。这些艺术家团体的创作实践在某种意义上决定了 20 世纪艺术活动的形态。与此同时，艺术家书虽然已经发展成为一个独立的领域，但其历史仅有一部分是与主流艺术的发展相关联的。其独立发展在 1945 年之后尤为明显，此时艺术家书有了自己的实践者、理论者、批评家、创新者和幻想家。在这些艺术家中，有几十位艺术家的艺术成就几乎完全属于艺术家书这个领域，他们的艺术作品也经得住主流绘画、音乐、诗歌等艺术领域在学术层面上的探究。

　　除了极少数例子外，艺术家书在 20 世纪之前并没有以现在的形式存在，这也是艺术家书在发展过程中的独特之处。尽管"艺术家书"这个术语概念已经普遍流行，并且以此为名的作品也大量涌现出来，但是"艺术家书"的精准定义仍是非常难以捉摸的。艺术家书之所以受欢迎可归因于其呈现形式的灵活性和多样性，而不只是因为单一的美感与媒介。在此，我不打算对艺术家书进行严格或明确的定性，而是想勾勒出一个可以被称为"艺术家书"的创作范畴。这个范畴是在一些不同的学科、领域和思想的交汇处形成的，而不是在它们的边界处。

我并不想从因果关系上解释艺术家书在 20 世纪发展的来龙去脉，而是希望为它之所以是 20 世纪出类拔萃的艺术形式，追寻一个缘由。

我们能够很容易地分辨出一本艺术家书是作为原创艺术作品创作出来的，还是对已有作品的"艺术性复制"。艺术家书实际上是创作形式与作品主题或美学问题紧密结合的一种创作方式。这个概念带来了更多的疑问：什么是"原创"的艺术作品？必须是一件孤品吗？可以成为独版吗？可以被复制吗？谁是制作者？是有创意的艺术家吗？还是艺术家需要参与所有的批量印刷、绘画、装订、摄影等工作，艺术作品才能被认为是原创的？抑或是每一位参与者都需要被考虑在内，特别是当绘画被制成印刷品，或照片被转换成感光板，或装帧形式是由艺术家以外的专业设计人员设计或编排？什么样的创作形式可以被纳入这个定义中呢？用基士得耶打印机打印印刷品，是否与石版印刷、银盐感光照片、油毡雕版印刷一样，能够作为艺术创作的手段？电脑打印机和复印机呢？由装订好的折页 [1] 或其他现成的纸张制作的作品，可以算作图书制作吗？还是用空白纸张制作的？或是挪用图像制作的？大多数人都会同意关于什么是或不是一本书的常识性定义，但在艺术家的作品中，这个常识性定义很快就失去了它的明确性。一本书是否仅限于手抄本的形式？是否要包括卷轴、书板或一副纸牌？或是像欧洲中世纪装饰中用木头做封面结构或书脊来作为装饰的"木头书"？有没有可能是由巨大的面板铰接而成的步入式空间？更有没有可能引用一个虚幻、无实体的观念？虽然这些问题只涉及艺术家书定义的几个方面，但它们说明了一个问题，即很难用一个直观简单的概念来定义艺术家书。

如果描述所有关于艺术家书作为一个领域的构成要素或活动，那么出现的则是一个由交叉区域构成的空间，一个"活动"的区域，而不是通过评估作品是否符合某些僵硬的标准，从而把它们归入一个类别中。这些"活动"有很多——精细印刷、独立出版、书籍艺术的工艺传统、观念艺术、绘画和其他传统艺术、具有政治性动机的艺术活动和激进主义者的作品、传统和实验性的表演作品、具象诗歌、实验音乐、计算机和电子艺术，以及最后且并非不重要的传统插图书、艺术书（livre d'artiste）。最后一个术语——艺术书引起了非常多的混淆和难点，同时又

成为了一个非常有用的出发点，它位于所有提到的"活动"的交叉点，但又超出了这些"活动"的界限。

艺术书开始作为一项出版事业，是由法国巴黎的画商安布罗斯·沃拉尔（Ambroise Vollard）和丹尼尔–亨利·卡恩韦勒（Daniel-Henry Kahnweiler）等人发起的，沃拉尔的事业最早开始于 19 世纪 90 年代中期，卡恩韦勒则稍晚于他 10 年才开始。[2] 销售艺术界和诗歌界已经成名或冉冉升起的艺术家出版的精装书，出版业的编辑们及时看到了这一市场并把握住了机遇。例如，沃拉尔与乔治·鲁奥（Georges Rouault）有着艺术上的商业关系，卡恩韦勒与纪尧姆·阿波利奈尔（Guillaume Apollinaire）、保罗·毕加索（Pablo Picasso）以及其他立体派艺术家有着商业关系。可以说精装书先于艺术书出现，并且早已成为出版业的一部分，精装书本身具有书籍的一切要素，并且除了大开本以外，还具备精心制作的作品价值，比如手工绘色、技艺精湛的印刷、精美的装帧、稀有材料的运用，以及迎合成熟且优质市场的文本与图像。[3] 艺术书充分依托 19 世纪视觉艺术市场不断扩张的优势而发展壮大起来，同时因工业发展、资本积累以及受过教育的上层中产阶级对高级消费品需求的增长，相应地扩大了艺术奢侈品的市场。这种书籍作品的市场也随着绘画、素描、雕塑艺术同步发展起来。卡恩韦勒充分意识到他正在创造一个图书产业的副业，这些书籍作品可以依托艺术家的名望与受欢迎度来进行销售。

对于编辑来说，这些艺术书作为一种新的商品具有一定的吸引力；对于艺术家来说，它们提供了一种全新的创作方式——这往往是艺术家通常不会采用的一种创作方式。例如，这种创作方式可能包括用版画媒介进行创作，或者探求一个在他们其他作品中不容易找到的创作主题。那些作品在早期就被纳入艺术书范畴的艺术家们，基本都是 20 世纪艺术界的佼佼者，他们的名字通常都会出现在各类研讨讲座和轰动一时的展览中，如皮埃尔·博纳尔（Pierre Bonnard）、亨利·马蒂斯（Henri Matisse）、胡安·米罗（Henri Matisse）、马克斯·恩斯特（Max Ernst）和毕加索。[4] 这些书籍都是制作精良的作品，但没有成为艺术书，因为它只是停留在了艺术家书创作理念空间的门槛上。首先，在艺术书的书籍作品中很难找到一本书是将书的概念或材料形式作为其意图、主题或创作活动的一部分来进行

2 这里也有一些更早期的案例，但是文中的这些人物能够代表 20 世纪早期的活动，以及艺术界的一种崭新的身份。

3 请参考威廉·斯特罗恩（William Strachan）的《法国艺术家与书籍》以了解这段历史，或者道格拉斯·C.麦克穆特里克（Douglas C. McMurtrie）的《书籍：印刷和制书的故事》。彩色插图的精美开本和对开本是一个古老的概念，在 19 世纪这种最大尺寸的图书开本有了更广泛的受众。约翰·詹姆斯·奥杜邦（John James Audubon）的《美国鸟类》就是这样一个广为人知的大开本例子。这种大开本和精美印刷作品在许多自然历史卷册、建筑纪念碑目录、古典雕塑卷册甚至是大规模书写历史的出版物中都能找到案例。事实上，在荷兰印刷厂 Elzevir 在 16 世纪中期采用小开本、廉价版装帧之前，豪华大开本版装帧是普遍标准。丹尼尔·伯克利·厄普代克（Daniel Berkeley Updike）出版的《印刷类型》可作为印刷史上的典范。

4 "命名不当的展览"。1994—1995 年冬天，在纽约现代艺术博物馆由芮娃·卡索曼（Riva Castleman）策展的"一个世纪的艺术家书籍"展出了 20 世纪艺术家书的代表作。在她的展览中有一些特别之处，这些作品都是艺术家的书籍，它们可能是从纽约现代艺术博物馆图书馆收藏的几千本艺术家书籍中被挑选出来的。

一

艺术家书的
概念与历史

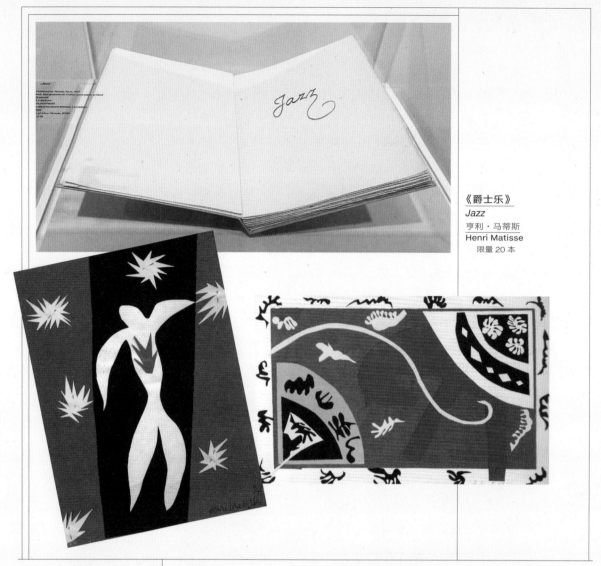

《爵士乐》
Jazz
亨利·马蒂斯
Henri Matisse
限量 20 本

5 这一点很重要，因为艺术书在19世纪末是一项激进的创新形式，但由于已有的繁复装帧形式，创作形式又显得很僵化。

6 编者注：水槽（Gutter）是指列与列之间的间距。水槽可以帮助提高布局的可读性。可以避免元素之间过于拥挤，使内容更易于阅读和理解。水槽还可以在不同列之间提供足够的空间，使内容更加突出。

7 书籍装帧的潮流在每个时代和每个地区都有所不同：美式装帧趋向于繁复厚重，总向作品中加入很多"重要"的成分；英式装帧师则惯用更轻量一些的纸板。

创作的。这也是区分这两种形式（艺术家书与艺术书）最重要的标准之一。因为艺术家书是通过将书的结构和意义作为一种形式进行自我审视的创作形式。比如，图像与文字之间的区分与界定，一般体现在对开页面上，大多数艺术书中都保持了这种划分。与艺术家书中充满着活力与创新形成鲜明对比的是，即使是最近的 20 世纪末的艺术书，其作品也往往被过度的产品价值掩盖，同时被传统样式与材料的重量拖累。5 这些书籍的书封套似乎很难承载其厚重的内文用纸，超大号的字体则往往被极度宽的空白页边距包围。图像和文字常常像新认识的人一样隔着"水槽"6 面对面，不知道它们是如何被捆绑在一起，如此这般出现在这样一本厚重的巨著内部。7 第二个区别是，像卡恩韦勒这样的商人所创作的许多甚至是大多数的作品都是从编辑的角度来创作的。艺术家和作家往往是独立签约的（在

许多情况下，经典著作或作家会被用于全新的现代主义视觉艺术的脚本——例如奥维德、莎士比亚、但丁和伊索都是艺术书这一类型的书籍作品最爱的主题）。艺术家与作家经常见不到面，通常是通过选题项目的安排才联系见面，犹如无爱的机械式婚姻一样。不过这些编辑的习惯也因人而异，有些也会带来积极的结果。对比世代集团出版社的热尔韦·雅索（Gervais Jassaud）和亚里安出版社（活字印刷出版社）的安德鲁·贺耶姆（Andrew Hoyem）两者的编辑理念，这两位当代艺术书出版人各自在非常不一般的环境中获得了成功。雅索只编辑在世的作家与艺术家的作品，这些作品都是以前未发表过的，通常是手工制作或手写的版本，雅索为其提供构架，包括书的形状、开本、版式，而合作和互动的深度是由参与的艺术家决定的。此外，雅索努力使他的合作和整体出版项目成为一个前所未有的国际项目——这不仅仅是出版来自范围更广地区的艺术家作品，更是促进了国际交流。相比之下，贺耶姆使用的是在世作家和经典作家的文本，他的出版物在很多方面都是对艺术书传统更清晰的延续。虽然一般是依靠艺术家和作家的名望来销售这些书，但稀有版本或未发表的文学作品也是一大销售噱头。

编辑的想象往往是以市场为导向的——这个想象的美学目的仅仅是保证其作品的产品价值，而并非将其看作一件原创艺术作品。因此，书籍作品中的元素呈现离散性——文字、图像、制作（包括印刷、装订、排版、设计等所有方面，其呈现程度不一），每一部分都在独立运作。由编辑指导、策划、把控一本书中必要的、完美地与品味相兼容的构成元素，这点很有说服力——这些作品的形式也许是它们最大的特点，文字与视觉艺术作品交替呈现于一个版面或开页上。[8]这种对图像和文字的传统性划分，在作品中被不断机械性地重复运用，最终使这些书籍作品回归了插图绘本的范畴，而非艺术家书的范畴。而这种模式的出现并不是必然的。有趣的是，似乎一些早期的艺术书在模糊图像和文字的界限方面比后来的作品更富有冒险精神，后来的作品在处理图像与文字的关系上显得更为世俗化与平庸化。亚里安出版社出版的保罗·维莱恩（Paul Verlaine）的象征主义诗歌《并行》（1900 年）中配有皮埃尔·博纳尔（Pierre Bonnard）的插画，在博纳尔的石版画中，图像与文本结合在一起，做到了将版面上的视觉元素与文字元素融合在一起。这种

8 开页指的是打开的抄本式书籍的空间，通常在平铺的开页上，保留了跨越书脊的连续性，因此可以在开页上印刷图像或文本，而无须顾及书脊的不连续、间断性。

一

艺术家书的
概念与历史

9 《现实主义与浪漫主义》，亨利·泽纳（Henri Zerner）和查尔斯·罗森（Charles Rosen），诺顿出版社，1984年。尤其第三章"浪漫的小插曲和托马斯·比威克"。

10 伊利亚·兹达涅维奇于1894年出生于乔治亚州第比利斯。有部分艺术家书的编辑也创作艺术书作品。

11 我指的是那些为限量版俱乐部制作的书籍。这些书籍与"艺术家作品"的不同之处在于，虽然它们可能有插图，但通常篇幅并不大，也不关注艺术家的作品，而是视情况而定，是"伟大著作"或"现代经典"的再版。它们的销售对象是读者或那些喜欢在图书馆的书架上炫耀自己识字能力的人，而不是艺术收藏家。这些书并不是真的很贵——它们比一般的商业书籍要贵，但它们远不能成为一个美术市场。

12 第一世界的技术与工业基础之间的关系，包括资本、劳动力、市场和生产资料之间的具体关系，几乎从未被认为是艺术家书泛滥的一个因素。仅仅在技术转变的层面上，这些联系就体现在生产的各个方面——例如，考虑一下照相排版、计算机生成的字体和桌面出版为操纵页面上的文本提供的可能性，更不用说广告商业带来设计可能性的方式了。有一种倾向是，在书写艺术家书的历史——甚至是相关活动的历史，比如艺术家们的历史——时，仿佛具体的第一世界背景是无关紧要的。费利佩·埃伦伯格（Felipe Ehrenberg）的作品可以在这一领域提供特别丰富的研究，因为他的艺术活动横跨第一世界和第三世界的文化、社会和经济领域。他一直在各种各样的环境和社区中教授书籍艺术和印刷。

方法是一种创新的延续，而这种创新实际上始于近一个世纪以前的浪漫主义印刷师与雕版师。其中最引人注目的是托马斯·比威克（Thomas Bewick），他的作品有意地将图像与文字融合在一起。[9] 虽然许多艺术书作品本身很有意思，但它们只是产品而不是艺术品，只是生产而不是想象，只是一种形式的范例，而不是对书籍概念、形式或潜在抽象理念的质疑。

对于特定的书或艺术家来说，任何试图用一个特别的标准对各式各样的创作活动进行分类的尝试都会落空，对艺术家书与艺术书进行区别也不例外。俄罗斯前卫艺术家伊利亚·兹达涅维奇（Ilia Zdanevitch）在1945年以后成为了一位精装书的编辑，他的作品在视觉的独创性和对书籍形式的研究方面往往更接近艺术家书的概念形式，而不是像那些豪华的精装书一样，在作品中运用大量的材料与印刷的手段。[10] 类似的还有很多廉价的书籍，它们的形式呈现出了在艺术书作品里文字与图像作为分离的元素并排设计的特点。相似的问题也出现在定义艺术家书的创作活动之中。

例如，精细印刷不能被真正归入艺术书的范畴，也不能被归入艺术家书的范畴，尽管这两个类别中都有很多精细印刷的书籍作品。值得注意的一点是，精细印刷这一术语通常与凸版印刷、手工字模、限量版印刷有关，但也可以用于描述运用任何印刷媒介精心印刷制作的作品。在此描述的仅仅是制作方式，并不代表任何特定的创作活动或编辑活动的形式。有一类精细印刷是为了藏书家而制作的限量版作品，这些作品侧重于运用版画纸印刷经典文本，以及使用坚固的皮革来制作精美的装帧。这些书籍在制作上关注印刷艺术的方方面面，但一般在书籍形式上没有创新性，也不会去探究是否将书籍作为一种艺术观念进行创作。[11] 然而艺术家书通常与胶印或复印等工艺相关联，也会运用活版印刷、手工装订和凸印图像（例如，木版画、油毡版画或铜版画）等方式来制作。各种各样印刷技术的介入，对艺术家书的发展壮大起到了一定的作用，特别是在发达国家，这种可现成利用的制作手段以每10年递增的速度发展。[12]

无论是制作方法还是生产品质都不能成为确定一本书是不是一件艺术家书作品的标准。艺术家会使用他们所能接触到、了解到的一切事物来创作。从俄罗斯未来派艺术家瓦西里·卡门斯基（Vassily Kamensky）的《与公牛的探戈》到20世纪

70年代活跃在旧金山湾区的鲜为人知的两位加州活版印刷版画家所创作的作品，这些作品都有着对活版印刷奇妙的想象力。霍尔布鲁克·泰特（Holbrook Teter）和迈克尔·迈尔斯（Michael Meyers）的独立作品具有无可比拟的创造性想象、批判性观点和原创性，同时也会运用传统印刷工艺来制作作品。活版印刷，像胶印或传统暗房技术一样，需要投入大量的时间和精力，在不断的实践积累中慢慢熟练掌握这一技术。它不像复印技术那样不需要投入大量的"资本"来创设和获得效果。[13] 然而，许多艺术家书通常是（尽管并不总是）由艺术家自己在微薄的预算下制作的，因为活版印刷在大多数情况下是非常昂贵的，除非艺术家拥有并且会操作一台活版印刷设备。[14] 活版印刷的触感、立体感往往与精细印刷有着相似之处，精细印刷则是一种非常保守的传统方式，艺术家书却可以在印刷得非常精美的同时不失去其自身的特性。不过粗糙的印刷在艺术家书的语境中也是可以被接受的，并能产生很成功的作品。[15]

艺术家书领域与其他形式的印刷活动也有着紧密的联系，独立出版就是其中之一，它的起源更具有文学性和政治色彩。在这里把独立出版定义成为了一个版本的诞生而倾尽所有努力的出版活动，即使这种出版不被有名望的出版机构或是商业出版社资助。独立出版在很大程度上与文学领域和政治活动有关，它将出版印刷的权力分配给能够拥有印刷机或者有能力支付印刷费用的机构或个人。独立一词意味着独立于商业动机或出版的限定。20世纪，许多实验性文学作为现代主义、先锋派和其他创新美学传统的一部分而发展绽放，却没有在颇有声望的出版社中找到一个可被接受的位置。一些作

家的早期作品通常会以独立出版的形式发表，之后再被大型出版社购买版权。比如，英国作家弗吉尼亚·伍尔夫（Virginia Woolf）和伦纳德·伍尔夫（Leonard Woolf）在霍加斯出版社（Hogarth Press，成立于1917年）的成就，约翰·哈特菲尔德（John Heartfield）和他的兄弟威兰德·哈兹菲尔德（Weiland Herzfelde）创立马利克出版社（Malik Verlag，1917年）的成

13 公平地说，活版印刷受人们欢迎的原因各种各样——有些人喜欢它精美的产品，有些人觉得它很容易学，不会太机械、令人生畏，有些人只是有机会接触它，它就很有效。我并不是在这里用任何特定的特征来诋毁这种媒体，但它确实因为与豪华版书籍的传统有关联而被赋予了特征。

14 安·张伯伦（Ann Chamberlain）在1992年与我合作，为她在旧金山拉莎艺廊策划的展览撰写附加文章时，她向我提供了一些有趣的信息。她指出，在墨西哥城，人们可以以很低廉的价格学习活版印刷工作的技能，因为他们在特定的公共广场的拱廊中设立了可以现场按需印刷的工作室。许多书籍艺术家只是利用这项服务，而不是印刷自己的文本或购买相关的设备。这是一件轶事，说明了不同文化地区印刷技术和可用性的经济差异。还有许多艺术家为了制作书籍，通过白天在印刷厂工作来获得使用设备的机会，在闲暇时间印刷自己的作品。

15 克里夫顿·米德（Clifton Meador）曾谈到"糟糕"的印刷有多好——或者在正确的情况下是多么伟大。这种"糟糕"的印刷以独具慧眼的角度，揭示出印刷过程中受压力、水、油墨等因素影响的效果。《精细印刷》是由桑德拉·科申鲍母（Sandra Kirschenbaum）于1975年在旧金山创办的期刊，运营了约15年的时间，是相对较为现代的一个讨论精美印刷品制作的平台，而由托马斯·泰勒（W. Thomas Taylor）短暂运营的 Bookways 杂志也是一个类似的平台。

多年来，南希·普林森（Nancy Princental）托在《印刷收藏家通讯》的专栏中，以一己之力让人们关注到真正的艺术家书。但更多时候，《印刷收藏家通讯》会为其印刷品收藏家的受众评论艺术家的书籍。在国际市场上，还有其他出版物涉及这一类型，例如巴黎国家图书馆的《印刷新闻》，更不用说许多古董交易商为迎合藏书家所提供的众多目录了。对这些藏书家来说，艺术家书仍然是一个未知的、未被发掘的领域。

1 霍加斯出版社原址。

16 在这一点上，印刷业的变化和艺术活动之间在一个重要方面上再次产生联系，而非因果关系。铸造和制字技术的突破使得印刷品的大规模生产成为可能，为印刷业的发展和小型私人印刷店的建立提供了机会，使这些小店可以从商业铸造厂获得标准尺寸的铅字。

17 在罗德岛州普罗维登斯的"燃烧的甲板出版社"是一个关于这种持续承诺的长久性案例。

18 我曾在布拉德·弗里曼（Brad Freeman）的展览"抵消：艺术家书与印刷"（Offset: Artists' Books and Prints，1993 年）的目录文章中以及在桑德拉·布拉曼（Sandra Braman）编辑的《传播学杂志》1994 年冬季第 44 版 No.1 特刊中的文章《艺术家书籍和书的文化地位》中探讨了这个悖论，我将在稍后探讨生产理念的部分中回到这一点。

就，卡雷西（Caresse）和哈里·克罗斯比（Harry Crosby）创建黑太阳出版社（Black Sun Press，1925 年在巴黎成立）的成就，都是独立出版发展历史中经典的、具有历史价值的少数案例。[16]因为这些机构是以出版创新的或实验性的作品为理想，而不是以赚钱为目的，并且这些作品一般都是由编辑或出版商亲自负责，他们也会参与印刷作品。如果把利润作为出版的唯一动机，这些独立出版商向大众展示的作品可能就不会出现了。绝大多数的创意写作、诗歌和散文都是通过独立出版的方式发表的，这些编辑勉强能够达到收支平衡，或者通过其他收入来资助他们的独立出版工作。[17]私营或公立组织有时会有额外的资金补贴，但这些几乎不足以支撑持续进行独立出版项目的积极性与决心。艺术家书无论是由艺术家还是由专门出版艺术家书的出版社出版，其中都有相当多的出版机构有着相同的资金问题。但这并不能说明艺术家从来都没有从他们的书中赚到过钱，这只能说明，促使独立出版兴起的动机是让人们听到一种声音或看到一种愿景。这也是艺术家书发展的推动力之一。

独立出版人的想法与激进主义艺术家的想法密切关联。激进主义艺术家往往很少考虑经济回报或事业上的投资。他们的作品大都涉及热门的、具有政治性或社会性动机的话题，并通过廉价的版本印刷，尽可能广泛地发行宣传。这些在作品中体现社会性或政治性动机的艺术家经常会选择廉价的大批量印刷作品的方式，并以此作为赢得更多读者的一种手段。书籍，因为其自身有自由流通的能力，所以不受任何特定制度上的限制（人们可以在朋友的家中、汽车旅馆的房间中、火车车厢中、学校的课桌上找到它们）。它们是低维护、相对长寿、自由漂流的物体，有传达大量信息的能力，并作为沟通的一种载体，远远超出个人生活或社交范围的限制。书籍作为一种可利用的交流手段，是构成民主多元化的虚构事物的元素之一，尽管这种想法涉及很多印刷生产领域的悖论。[18]从俄罗斯未来主义者到激浪派（Fluxus）艺术家，到洛杉矶的女性大厦出版社，再到纽约下东区的印刷店，使书成为独立的、激进主义的思想工具的想法一直是使艺术家书持久保有神秘性的要素之一。很明显，艺术家书可以推动观念的改变，就像其他任何具有象征性的形式一样，无论是诗歌、视觉艺术还是音乐。这样的作品是否会导致政治结构和政策的变化，是否会为一系列的关于 20 世

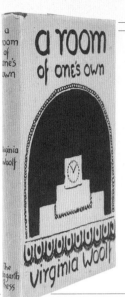

《一个人的房间》
a room of one own
弗吉尼亚·伍尔夫

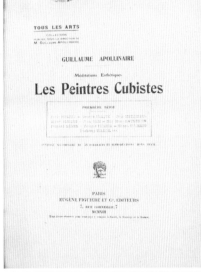

《立体主义者们》
Les Peintres Cubistes
纪尧姆·阿波利奈尔

纪艺术的角色与功能的辩论打开一扇大门，在此这些推测都无法得到充分的阐明。

在 20 世纪的艺术运动中，很难找到一个没有艺术家书构成的部分，尽管在某些情况下，这个定义必须延伸到期刊、短期刊物或其他独立出版物。[19] 例如，纪尧姆·阿波利奈尔和皮埃尔·阿尔伯特—比罗 (Pierre Albert-Birot) 都在立体主义艺术的背景下制作了书籍，而俄罗斯和意大利有许多未来主义的从业者致力于将书籍作为其工作的主要或重要部分，从维利米尔·赫列布尼科夫 (Velimir Khlebnikov) 和纳塔利娅·冈察洛娃 (Natalia Goncharova) 到弗朗西斯科·德佩罗 (Franceso Depero) 和菲利普·马里内蒂 (Filippo Marinetti)。[20] 我们可以追溯到一条路径，其中包括表现主义、西欧和东欧的超现实主义、欧洲和美国的达达主义，以及战后的运动，如字母派、激浪派、波普

[19] 这是一种例外。例如，在第一次浪潮中极少有艺术家书与抽象表现主义浪潮的关联，这种例外极少。

[20] 皮埃尔·阿尔伯特—比罗是另一个被遗忘的人物，他是 1910 年代巴黎杂志《声音思想色彩》的编辑，出版了许多自己的书籍，其中包括视觉诗歌、印刷实验和戏剧剧本。苏珊·康普顿 (Susan Compton) 的《倒退的世界》（大英博物馆，1978 年）和她的《俄罗斯先锋派图书 1917—1934》（麻省理工学院出版社，1992 年）是了解俄罗斯资料的一个很好的起点。意大利的作品也有充分的文献资料，其中包括乔瓦尼·利斯塔 (Giovanni Lista) 的《未来主义》（L'Age D'Homme，1973）。在马赛举办的一场规模宏大的展览"诗歌与绘画"，赫伯特·斯宾赛 (Herbert Spencer) 关于实验和先锋排版的早期著作《现代排版先驱》（Lund Humphries，1969 年）和《解放的页面》（Bedford，1987 年）也是了解这些材料的宝贵参考；另见笔者的《可见的文字：实验性印刷术和现代艺术实践》（芝加哥大

21 尽管开展了这项活动，但与此相对应的文学资料却很少。虽然有很多文章、展览目录和临时出版物，但致力于艺术家书的图书数量可以用两只手的手指来计算。其中包括了雷尼·里斯·休伯特（Renée Riese Hubert）的主要贡献，《超现实主义与书籍》（加州大学，1988 年）。但是针对 1945 年后的时期，除了琼·莱昂斯（Joan Lyons）编写的《艺术家书：批判性选集与文献》（视觉研究工作室和佩雷金出版社，1984 年）外，没有专门研究艺术家书的综述性文本或重要作品。

22 其中的原因并不容易确定。事实上，相较于绘画或雕塑，书籍占用的物理空间更小，不太能立即吸引人，而且通常比其他艺术形式更加复杂和精细，这可能是它们被赋予"次要"地位的部分原因。大规模艺术与重要性的平衡无疑是 1945 年后艺术的一个特征，这使得书籍的亲密性、个人化的规模相形见绌。同样，还有市场方面的因素——书籍往往以不同的价格销售，通常低于绘画或雕塑，这使它们在某种恶性循环中被视为价值较低的作品。当人们意识到一本单独的书实际上可以由整套版画、绘画或摄影组成时，它们的销售价格也往往远低于相似媒介的单幅壁画。

23 希金斯在《Foew&ombwhnw》中的散文《中间体》（另有他物出版社，1969 年）里曾形容"媒介物"为"一种思维语法，一种爱的现象学，一种艺术科学"。

艺术、概念主义、极简主义、女性艺术运动和后现代主义，还有目前艺术界对多元文化和身份政治的关注。[21] 很明显，书籍在其他的艺术运动中也发挥了作用，包括实验音乐家的运动，如约翰·凯奇（John Cage）和亨利·肖邦（Henri Chopin）。这只是在一个庞大的领域中的两位杰出人物，还有行为艺术家如卡若琳·史尼曼（Carolee Schneeman）、罗伯特·莫里斯（Robert Morris）、维托·阿肯锡（Vito Acconci），以及参与系统性工作的艺术家，如马里奥·梅尔茨（Mario Merz）、埃德·拉斯查（Ed Ruscha）、索尔·勒维特（Sol Lewitt）等。这份名单如果完整列举的话会很长。尽管如此，艺术家书作为一种艺术类型还没有被审视、编纂（定性）或批判性地纳入 20 世纪的艺术史中。[22] 这些作品的许多案例将会出现在这些讨论中，但它们将更多地被视为书籍以及将书籍作为一种形式的艺术性介入的案例，而不是作为与这些艺术家相关的运动的属性或边界。勒维特、马塞尔·杜尚（Marcel Duchamp）或汉娜·达波文（Hanne Darboven）的敏感度与构成其作品主流背景的美学问题是不可分割的，但他们将书籍作为一种形式来进行创作并不是偶然的。主流艺术家通常将书看成一种用来质问的形式，而不仅仅是用来复制的媒介物。

相反的是，这种参与作为 20 世纪艺术的一个主要的实证特征，也证明了艺术家书正是这个时代的一个独特现象。书籍前所未有地表达了主流艺术的某些观念，而这些观念是无法通过绘画、表演或雕塑等形式来表达的。迪克·希金斯（Dick Higgins）甚至认为，书籍作为一种媒介形式，以一种特有的新方式结合了所有的艺术形式。[23] 在某些情况下，艺术家利用了书籍形式的纪实性潜力；而在另一些情况下，他们利用了书中更微妙和复杂的特性，即书籍是一种高度可塑的、多功能的表达形式。尽管有杜尚派的格言，即艺术就是艺术家所说的那样，但不是每一本由艺术家制作的书都是艺术家书。在 20 世纪后期也是如此，就像在几十年前一样，书籍的制作往往以艺术家的能力为销售基础，售卖书籍也只是许多画廊的廉价副业。一个图像的汇编、一个版画的作品集、一个原创或挪用图像的合集，并不是艺术家书，而可以永久支撑这种区分的条件也往往是模糊的。定义的最终标准在于有见识的读者，他们必须非常明确书籍作品在多大程度上综合利用了这种形式的特征。对

构成书籍的难以捉摸的特性的渴求是我目前项目的动力来源之一——在寻找批判性术语的基础上研究书籍的特性，并将它视为一套集审美功能、文化运作、形式观念和形而上学空间观于一体的艺术形式。

就像书籍有助于扩展视觉艺术、表演艺术和音乐表现形式的可能性一样，它为诗人提供了一种独特的概念表现空间。[24] 具象诗诗人把书籍作为一个概念空间，通过它的形式和界限、结构特殊性和视觉约束性，为创作提供了一种清晰生动的作品表达的独特手段。虽然许多具象诗诗人使用雕塑元素、声音，或在一张平坦的纸张或大字报上创作，但也有相当多的诗人使用书籍作为其作品创作的形式。同样，不是每一位具象诗诗人都是书籍艺术家，也不是每一位具象诗诗人的作品都是艺术家书，但有一些作品表明，具象诗诗人已经能够将书籍扩展为语言领域的表达方式，这种方式也拓展了艺术家书可以作为诗歌文本创作形式的一种可能性。

书籍艺术的工艺在 20 世纪后半叶蓬勃发展起来。装订、造纸、书籍结构等方面的工作坊和课程是各类书籍艺术中心运营的最主要的内容。[25] 虽然书籍结构是成功创作一本书的重要组成部分，但书籍制作的工艺本身并非构成艺术家书的主旨。对材料的关注、材料与结构之间的相互作用，以及装订在书中的内容，都是一本书不可或缺的特性，但与书籍制作的其他方面一样，艺术家书倾向于打破和延展所有装帧工艺传统的规则和惯例。我们可以追溯到某些涉及书籍创作的艺术家群体中的个别创作者对书籍的影响，例如，基思·史密斯（Keith Smith）关于书籍制作的文章中包含的某些书籍结构的大众化普及。史密斯和其他经常授课的艺术家，如海蒂·凯尔（Hedi Kyle）或沃尔特·哈马迪（Walter Hamady），他们过去和现在在各种有影响力的领域中做出的贡献，是艺术家书在现阶段体现出的一个明显特征。但也有远在这一传统之外的作品在没有受到此种影响的情况下获得了成功，当然也有许多表现为工艺作品的书籍作品最终没有成为艺术家书。一本艺术家书应该不仅限于一个固化的工艺制作，否则它就会沦为与艺术书和精细印刷相同的艺术类别。一本艺术家书不应该是公式化的，它也许是泛泛的，属于为人熟知的类型或既定的艺术家类别，也许在形式上并没有创新便已经产生了自身的价值；它也可能是野蛮的创

24 文学对书籍形式的参与超出了我的讨论范围。要公平地涵盖这个领域，我必须包括每一个将一行文字倾斜排版或使用计算机排版技巧的诗人，他们都是对这个领域感兴趣的人的良好起点。

25 例如，视觉艺术工作坊、明尼苏达书籍艺术中心、纽约书籍艺术中心（the New York Center for Book Arts）、太平洋书籍艺术中心（Pacific Center for the Book Arts）、与金字塔大西洋书籍艺术中心。

一

艺术家书的
概念与历史

新，是残缺不全的，甚至做工很粗糙，在许多方面没有达到完美或是好的呈现。但最终艺术家书势必将传达出一些信念、一些灵魂主旨、一些存在和成为一本书的缘由。我认为，将书籍艺术的工艺传统和艺术家书的表达传统区分开是特别困难的，也没有必要，但它们不应该相互混淆，就像上述的其他活动领域不应该被视为与艺术家书创作相同一样。

鉴于以上讨论，艺术家书的历史被不同的学者和评论家以各种方式描绘出来也不足为奇了。例如那些对艺术家书的构成有一定认知的作家，尽管他们对这种形式和诸如艺术书的形式做了明确的区分，但他们也有一种倾向，即做出一个似乎是武断的和过于明确的归因。特别是拉斯查的《二十六个加油站》一书，几乎已经成为试图建立艺术家书历史的批判性作品中的一个"陈词滥调"。这是有原因的——因为拉斯查的作品在体现和定义艺术家书的方面有崭新的突破。但从各种意义上说，试图为这一复杂的历史制定一个单一的分界点似乎会显得适得其反。了解拉斯查的作品出版时间，似乎更有用也更有意思（第一版出版的日期是 1962 年），此时从俄罗斯未来主义到超现实主义再到美国先锋派，在艺术和文学的传统中都已经有了相当多的艺术家书的历史先例出现。如果将艺术家书定义为因拉斯查的作品而出现，并把想法、观念和形式归功于他，仅这两个方面便为这段历史提供了一个错误的基础。艺术家书必须被理解为一种高度易变的形式，它不能被形式上的特征（如拉斯查作品的廉价印刷和小开本特征）所明确限定。艺术家们一直探究书籍形式，这种探究包括深入上述许多不同的传统中，以及材质表现和创造性形式的新领域。更重要的是，这种对待历史的方式被一种传统的观念所困扰，即有一些创始者通过他们的影响形成了整个传统。我更愿意把艺术家书看作一个有着许多自发起源和原创点的领域。在这个领域中，它们往往是私密的、非正式的，或者有时是个体化的，允许在一个新的环境、新的时刻，通过与一件作品或一位艺术家的偶然相遇而发展延伸。在这个领域里，总有创造者，总有无数的迷你谱系和集群，但这个领域掩盖了一个具有单一起源点的历史的线性概念。

自 20 世纪中叶以来，这段历史明显变得更加复杂。在 20 世纪初，艺术家书需要通过其艺术或文学背景显现出来；而在这之后，它变得如此成熟和多产，以至于只有大众化或最详尽

的活动细节描述才足以描绘这种发展。我选择了前一种模式。简而言之，我是这样看待的——在 20 世纪 40 年代末和 50 年代初，有部分艺术家开始以严肃的方式探索书籍。其中包括丹麦、比利时和荷兰的 CoBrA 艺术家团体 [眼镜蛇画派，包括 6 位艺术家：荷兰的卡尔·阿佩尔（Karel Appel）、康士坦特（Constant）、柯奈尔（Corneille），丹麦的阿斯格·乔恩（Asger Jorn），比利时的乔塞夫·诺瑞特（Joseph Notret）和克里思丁·都垂蒙（Christian Dotrement），他们取名为 CoBrA]，以及由伊西多尔·伊索（Isidore Isou）和莫里斯·勒迈特尔（Maurice Lemaître）领导的法国字母派运动，他们的主要实验性作品创作于 1948 年到 20 世纪 50 年代。巴西的具象诗诗人，特别是奥古斯托（Augusto）和哈罗德·德·坎波斯（Haroldo De Campos），以及德国和法国的具象诗诗人，也在 20 世纪 50 年代开始积极地进行书籍创作。到 20 世纪 50 年代末，从事实验音乐、表演艺术和其他非传统形式艺术的艺术家在 20 世纪 60 年代初的第一次活动后不久便在激浪派运动的背景下，开始从事书籍艺术的创作。同一时期的其他地域性或个人化的艺术形式有法国作曲家亨利·肖邦的作品，以及美国拼贴诗的实践者伯恩·波特（Bern Porter）的作品。迪特尔·罗斯（Dieter Roth）可以说是二战后欧洲最具想象力的书籍艺术家，他的书籍创作开始于 20 世纪 50 年代。这些都是零散的活动点，其中

2 CoBrA 艺术家团体。
3 亨利·肖邦，自出版与综合出版大型装置现场，1957—2007 年。

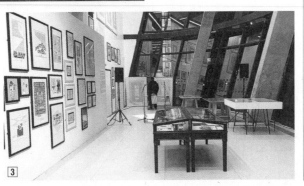

艺术家书的
概念与历史

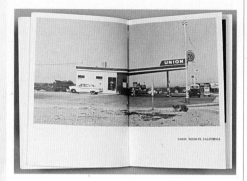

TWENTYSIX

GASOLINE

STATIONS

《二十六个加油站》
*TWENTYSIX GASOLINE
STATIONS*
艾德·拉斯查

CoBrA 艺术家团体作品

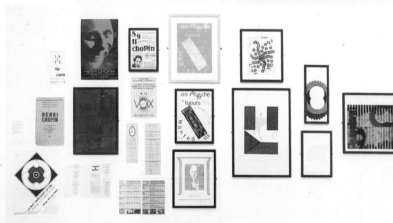

亨利·肖邦作品

一些是在没有相互联系的情况下出现的，而另一些是作为二战后大型的松散而又有相互联系的先锋派的一部分而产生。

20世纪60年代，书籍作为艺术家的创作媒介在美国和欧洲兴起。它们符合20世纪60年代另类场景的感觉，无论是由艺术家独立制作还是由画廊作为展览的延伸而制作的作品都催生了艺术家书作为一种图录的杂糅形式的产生。使用小开本和廉价制作方法的作品大量涌现，说明了印刷技术的变革，也说明了促进这种创作观念敏感性的变革。特别是胶印和后来的静电复制被越来越多的摄影和电子排版模式所完善。胶版印刷机（Multi-lith，一种小型的价格合理的胶印机）成为标准的工作车间设备，以及印刷业从高速凸版印刷到胶印的快速转变（许多报纸和杂志，例如《纽约时报》和《时代》周刊，直到20世纪70年代仍然在使用凸版印刷，只有在电子排版变得可行时，才会使用胶印设备取而代之），所有这些印刷技术的发展都为艺术家们提供了一种生产低成本、多版本书籍的创作方式。[26] 显然，艺术家书的发展并不是由这些印刷技术的进步而决定的，但这些变化确实使得制作一件书籍作品变得更加容易，尤其是摄影作品。在20世纪70年代，主流的艺术家书中心成立，最著名的是视觉研究工作室（Visual Studies Workshop，在纽约州的罗切斯特）、联合出版社（Nexus Press，在乔治亚州的亚特兰大）、纽约书籍艺术中心、太平洋书籍艺术中心（在旧金山湾区）、印刷品中心（Printed Matter，在纽约市），以及位于洛杉矶女性之屋的图像艺术印刷所（Graphic Arts Press）。艺术学院和大学的艺术课程、博物馆和图书馆的收藏、私人收藏，以及艺术机构的网站也得到了发展。20世纪70年代，艺术家书已然发展成熟。

然而到了20世纪70年代末，另一个与书有关的创作活动领域开始出现了——书籍形态的物体艺术或书籍雕塑。这些在美国纽约和加利福尼亚州，以及欧洲都有明显的扩散趋势。在20世纪的艺术史上，这种发展的先例甚至要比艺术家书还要少。我们可以列举出的有杜尚的几件常见的作品，比如他的改变形态的书籍《请触摸》，封面是女性的乳房，另外还有他的作品《绿盒子》，也是一种观念性的书。而约瑟夫·康奈尔（Joseph Cornell）的盒子与雕塑性的"书"有着形式与概念上的关联性。在20世纪50年代，迪特尔·罗斯将纸张撕碎、煮沸、填入动物的肠子，制成"文学香肠"。大规模的书籍作品既是装置和

26 "低价"这个词有些具有欺骗性——虽然20世纪60年代和70年代的印刷成本比90年代低得多，但我在其他地方已经详细讨论过这一点，比如在1993年的《平移》（Offset）中。但基本问题在于，以实惠的价格销售的图书往往需要大量的资金投入，通常成本不可收回是由于在艺术家书的销售过程中，缺乏市场和受众的问题。

表演作品，又是物体艺术，是20世纪60年代激浪派和其他流派的一部分。但新近这些作品的增多，标志着书籍艺术家与主流视觉艺术领域之间的交流正在加强。在二战后时期，艺术逐渐远离了传统的媒介形式和文学艺术，因此在艺术家书的领域中看到一种综合的可能性，以及书籍作为一种物体艺术的混合体，似乎与这种艺术发展的趋势完全一致化。

　　20世纪80年代，随着雕塑作品的浪潮，人们开始看到规

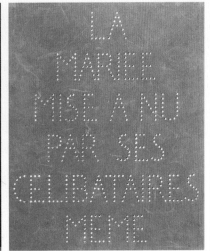

左图：
《请触摸》
Do Touch
杜尚

右图：
《绿盒子》
Green Box
杜尚

文学香肠
迪特尔·罗斯

模宏大、物体复杂的装置作品，从衣柜大小到房间大小，有视频、电脑和现在随时都有的虚拟现实设备。其中许多是由以前参与过艺术家书创作的艺术家制作的，或者他们把书籍作为这些装置艺术的一个组成部分。这里我想到的是巴兹·斯佩克特（Buzz Spector）的西格蒙德·弗洛伊德（Sigmund Freud）作品的雪藏版，珍妮特·茨威格（Janet Zweig）的计算机驱动的动态雕塑，凯伦·沃斯（Karen Wirth）和罗伯特·劳伦斯（Robert Lawrence）的《如何制作一件古董》，马歇尔·里斯（Marshall Reese）和诺拉·利戈拉诺（Nora Ligorano）的《圣经之带》，等等。这些作品中的大部分都对书籍的身份及其文化、社会、诗意或美学功能提出

27 劳伦斯·维纳（Lawrence Weiner）在 1994 年 5 月现代艺术博物馆的"梦想终结的艺术家书"专题讨论会上使用杜尚派的"如果艺术家制作了它，那么它就是艺术品"的评述。然而，在这种情况下，我不得不说，如果它不是一本书，那么它就不是一本书，无一特例。尽管我仍然更喜欢维纳的说法，但对于利瓦·卡斯特曼（Riva Castleman）这样的人来说，她似乎无法将艺术家书与艺术家的书或普通的插图书区分开来，这一点显得非常混乱。

28 这句话来自安妮·莫林 - 德克洛瓦（Anne Moeglin-Delcroix）的文章《什么是艺术家书？》，收录在 1991 年尤泽尔什艺术家书双年展的出版物中，这本书有很多值得推荐的地方，但她对艺术家书的定义过于狭义和停留在字面意义上。我知道许多非常出色的艺术家的书都是限量版，尽管如此，它们绝非艺术家书，我觉得这样的标准是可以成立的。它们看起来是客观的、经验性的、可取的，最终也可能成为艺术家书区别于其他常见书籍作品的标志。

了重要的问题，其中一些是引人注目的原创作品，一些是以书籍作为文化艺术品的单行本，一些则是迷人的、恋物的或概念性的作品。但出于这项研究的目的，我将它们保持在艺术家书的领域之外。我这样做的理由是，当一本书作为"书"发挥作用时，当它提供的阅读或观看体验被排列在文本或图像的有限空间中时，我们就有足够的理解力去阐释它是什么。如果超出这个范围，就会稀释它作为一本书的这一重点。

此外，我相信这些作品中有许多属于雕塑或装置艺术的世界，而不是属于书籍的世界。它们可以作为书的标志或书的身份，但不涉及与书籍本体相关的经验。我的兴趣是探索艺术家书本体的经验，并阐明它作为一个艺术空间的潜力与存在性。然而电子媒体带来了其他同样复杂的问题。书籍作为一种电子形式的性质，不论是超文本、光驱，还是作为不断变化的集体记忆和空间的档案，已经在作为艺术家书形式的一种延伸而发挥着作用。这种媒体引起的问题似乎过于紧迫，不可置之不理，尽管在这里的讨论是有限的，但在将来会找到属于它们的位置。

最后说几句，我所遇到的大多数定义艺术家书的尝试都有着无可奈何的缺陷——要么太模糊（"一本艺术家写的书"[27]），要么太具体（"它不可能是限量版"[28]）。艺术家书有着各种可能的形式，参与每一种可能的常规图书制作流程，参与每一种可能的主流艺术和文学的"主义"流派，具有每一种可能的生产模式，以及各种形状、各种程度的短暂性或存档的持久性。这里没有具体的标准来定义什么是艺术家书，但有许多标准来定义它不是什么，或它属于什么，或它与什么相区别。在阐述这个初步定义时，我的意图是展示艺术家书不可思议的丰富性。它作为一种形式，借鉴了各式各样的艺术活动，但没有再重蹈覆辙。艺术家书是一个独特的类型，归根结底是一个关于这种形式自身的艺术类型，它自己的形式和传统就像其他任何艺术形式或活动一样。但它也是一个不受媒介或形式约束的流派，就像那些更为人熟知的"绘画"和"雕塑"一样，涵盖了广泛的活动范围。这是一个需要描述、调查和带着批判性关注才会显现其特殊性的领域。这就是这个项目的意义所在——与作为艺术家书的书籍打交道，从而让这个特定的活动空间，在上述所有活动的交叉点、边界和界限之处，获得它自己的特定定义。

马歇尔·韦伯：

Marshall Weber: Artists' Books, Not Just About Art

艺术家书，不仅仅关于艺术

杨涵雅
采访时间▷ 2016 年 3 月 15 日
采访地点▷ Booklyn 工作室

　　伴随着一年一度的曼哈顿精装书展在纽约顺利结束，印刷业、精装本和艺术家书又重新被提上台面：艺术家书和精装书到底有何不同？出版业究竟何去何从？艺术家书将会如何影响和改变纸媒及出版业的未来？艺术家书究竟如何拯救传统纸媒，和市场相结合，在一片叫好不叫座的传统出版和纸媒市场中杀出一条血路来？我们特邀"钻石之叶：全球艺术家手制书展"的客座嘉宾，Booklyn 创始人马歇尔·韦伯（Marshall Weber），就他所见的中美市场对中国的艺术家书的发展进行分析和展望，以期引发学术界的进一步思考。

　　第一次见到马歇尔先生是在纽约艺术家书展上。

　　马歇尔先生是纽约最老牌的艺术家书中介之一——Booklyn 总策展人，也是 Booklyn 创始人之一。Booklyn 最早是由一群"纽约漂"的艺术家组成的一个小型艺术沙龙，当时还没有 Booklyn 这个名称，大家只是每周一在咖啡馆或工作室聚首，谈论对艺术的畅想和稀奇古怪的想法。他们中有的是大学教授，有的是专职画家，有的在图书馆或者博物馆打工。艺术，只是他们生活的一部分，而不是全部。马歇尔先生说，在最初的阶段，沙龙只是由一群艺术家为了进行简单的创作交流而建立的。如果有人有好的创意，大家就会自愿分工执行，帮助他完成这个构想。就这样，大家轮番帮助其他人进行创作、交流，慢慢积累了很多好的拼贴作品和艺术家书。

　　1999 年，岁月正好，大家正值青春年少，创作的速度远远

高于画廊和博物馆收购的速度。一方面是迫于生计压力，另一方面是物质直接影响了创作生产力，于是成员们决定自己推销自己的作品。一年之后，一辆装着作品的小卡车，13 个努力生存的艺术家，组成了 Booklyn。

　　从最初对艺术家书一知半解到今天拥有决断独到的策展眼光，马歇尔先生跟 Booklyn 共同历经了 17 年的风风雨雨。2012 年，第一届"钻石之叶：全球艺术家手制书展"在中央美术学院美术馆开展，许多学生和艺术家通过这场展览认识了艺术家书，知道了 Booklyn，甚至美国艺术家书的成长历程。

美国艺术家书的发展历程

　　美国积累了很多发展艺术家书的成功经验，为什么美国会

《进》
Forward
马歇尔·韦伯、
达纳·F. 史密斯
Dana F. Smith
2012 年

《北京的中心 手本 2》
CENTRAL BEIJING CODEX2
马歇尔·韦伯
2012 年

《流动的书》
Flow Book
马歇尔·韦伯
2015 年

艺术家书
Artists' Books

有相对大的市场？美国的艺术家书是怎么发展成今天这样的形态的？尽管艺术家在美国艺术界依然算是相对小众的存在，但每年纽约和加州都会举办三场大型的国际艺术家书展，再加上其他小型的展览和比赛，与中国相比，美国艺术家书的市场成熟许多。美国的艺术家书能发展到今天这个程度，与 20 世纪 90 年代当代艺术运动的兴盛密不可分。

美国人一直有阅读的习惯。正如法国有画油画的传统，意大利是雕塑的产地。早期的美国，其实除了印第安文化，基本上没什么自己的艺术。所以，美国最早的、主要的文化象征其实是书面文件，比如《美国宪法》《人权法案》和《独立宣言》等。这一类书面文件使阅读成为了我们的传统。

1800 年左右，大部分艺术都围绕着文学创作，比如绘本、插图小说等。这就建立了一种文字和图画相结合的艺术基础。直到 1990 年，电视和电影艺术的流行使人们认为书籍和出版业将会消失，正如摄影技术的出现曾让人们一度以为绘画会消失一样。然而绘画并没有消失，摄影技术的出现反而使得插画的黄金时代到来。同样，影视广告的发展也巩固了视觉图像和文字相辅相成的基础。如今走在纽约和加州的街头，你会发现一个很有趣的现象：人们在兜售脚本。这在其他城市是没有的。书籍，仍然是美国文化非常重要的一部分，以至于相关产业能迅速发展起来：图书馆、好莱坞和影视戏剧都是基于阅读和书籍的存在而欣欣向荣的。纽约百老汇和加州好莱坞的发展使得脚本成为街头文化很重要的一个构成。Booklyn 在美国最大的市场就是加州：好莱坞影视和电视广告的发展为艺术家书打下了强有力的视觉文化基础，人们反而对手工制书更感兴趣。

受到欧洲的影响，美国人也有收藏书籍的习惯。比方说，从古至今，西方的博物馆和图书馆总是在收藏书籍，不论何时，书籍和其衍生出的书籍艺术都是被收藏的对象。博物馆从早期收藏《古兰经》绘本到后来收藏意大利手抄本的过程，就同从收藏古代艺术到当代艺术的过程一样：由早期的收藏引出后来的收藏方向。手抄本的收藏影响了后来的印刷本的收藏；而印刷本的收藏又引出了所谓的珍本的收藏；珍本的收藏之后是摄影技术的流行，所以摄影本的收藏风靡一时；摄影技术诞生之后出现了当代艺术运动，又引发了艺术家书的收藏。所以它们是相互联系、相互承接的。在 20 世纪 90 年代，当代艺术占据

4 马歇尔·韦伯应邀给美国西方学院（Occidental College）版画系学生做艺术家书制书讲座，2016年2月。

了大部分的艺术市场，艺术家书从中获益良多。大家都在关注当代艺术和当代艺术家，你只需要说这本艺术家书是哪位当代艺术家创作的，就会有人买单。

你，去搜

这样说其实挺合理，近几年中国的当代艺术突然开始在国际艺术界崭露头角，紧接着艺术家书就出现了。而且似乎也是由于当代艺术的先行，艺术家书这种形态也迅速地被中国接受了。

产生这种现象的本质原因是中国与世界的互动交流。现在中国在艺术上有着令人难以置信的发展速度，这些发展不仅仅源于西方艺术界的影响，也因为近20年来越来越多的中国当代艺术家被世界认可。

近年来中国有种非常有趣的趋势，人们越来越喜欢传统工艺了。许多技艺精湛的传统手艺人引发了人们对当代社会问题的关注和资源整合，还有许多年轻艺术家开始运用数字科技来做一些令人振奋的实验艺术。除此之外，越来越多的私人画廊和美术馆开始出现，比如木心美术馆，它使整个县城看起来都像是为了艺术而建的。

此外，数字时代的到来与互联网的发展使得沟通与推广变得简单起来：你可能只有一个很狭小的工作室，却有办法瞬间接触到全世界的艺术市场。如果没有互联网，那就不会有今天的 Booklyn。

有两件事的发生至关重要，而且这两件事对今天的中国艺术家书仍然重要。第一件事是网络的发展让艺术家们能更加容易地调研各大图书馆，能充分了解不同机构的收藏偏好以便销

售。以前经常有学生问，到底应该怎样推销自己的作品。答案就是："你，去搜！"现在（美国）所有的博物馆和图书馆都不断地将它们的藏品发布到网上，所有人都可以看见它们在收藏什么样的书。这就意味着艺术书中介无法再全权掌握市场。在销售的初期，为了增强 Booklyn 及旗下艺术家的竞争力，Booklyn 成员们所做的第一件事就是在网上调查市场。现在这已经变成了一种很基础的销售手段。

第二件事就是现在不论是公共图书馆还是私人图书馆都在收藏艺术家书，甚至包括艺术博物馆和画廊。以 Booklyn 为例，和其他出版商或画廊的艺术家不同，Booklyn 的艺术家大部分都是跨界艺术家，他们中有的人是画家，有的人是版画家，还有的人是摄影师……他们除了做艺术家书外还研究其他的媒介。这种做艺术的方法更"21 世纪"。绝大多数情况下，画廊对这些艺术家的手制书是不感兴趣的，因为画廊一般只关心那些可以挂在墙上展示的作品。但在最近的 10 年间，画廊也展示起了

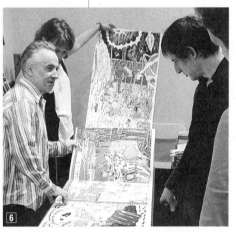

艺术家书，博物馆也开始逐渐对艺术家书感兴趣。全球化艺术的发展使得越来越多的机构开始收藏那些更倾向于用视觉语言表达和交流的出版物，用于收藏、学习或研究。

中国创作者将不得不靠自己建立起收藏市场

既然前面提到了 Booklyn 的销售手段和美国艺术家书收藏市场的现状，对于想要开拓中国的艺术家书市场的艺术从业者又会产生什么启示？很多人都对美国的艺术家书市场非常好奇，因为他们有可能把美国的经验作为模板用于发展中国的艺术家书市场。那么目前发展中国艺术家书的主要困难又是什么？

主要的困难在于中国的艺术家书与博物馆以及图书馆等主流收藏机构都不沾边，而且中国目前没有大学市场。中国和美国的大学在架构上就有很大的不同。美国几乎每所大学都有自己的博物馆或图书馆：耶鲁大学有 14 所博物馆，哈佛大学的图书馆有 70 多所，除此之外它们还有自己的艺术中心。这些博物馆和图书馆都有艺术图书部门，负责收藏各种和艺术相关的书籍，其中的珍本收藏部门中几乎都有艺术家书。在美国，虽然有私人艺术家书收藏家，但是艺术家书是一种非常特殊的收藏类别，只有很少的私人收藏家会选择收藏艺术家书作品。这类收藏家依然没有其他艺术类别的收藏家多（比如油画、版画、照片），所以在美国私人艺术家书的收藏其实也处在起步阶段。即使是这些收藏家，也只收藏少数非常出名的艺术家书。所以艺术家书要进入私人博物馆或大一些的公共图书馆是非常难的。这就回到了前面说的学术收藏的重要性。Booklyn 最初的定位就是针对每个学校的珍本收藏部门。有的学校的预算不足以从大型艺术家书中介那里购买自己所需的藏品，所以它们会选择从艺术家本人或者其他非营利艺术机构那里购买自己所需的收藏。这对于起步时期的 Booklyn 是很好的机会。学校会通过收藏一部分低价或中等价位的作品来援助一些艺术家，与此同时，它们也完善了自己学校艺术收藏的构成：因为它们将艺术看作一种教育工具而不是奢侈品。这也是中国中央美术学院美术馆的运营模式，美术馆主要以自己学院的学生为受众，现在慢慢开始面向越来越广的校外人群。

总体来说，中国基本上没有或者很少有类似的运营结构，尤其是中国艺术院校的图书馆里基本上没有艺术家书的收藏。因为人们没见过艺术家书，所以不知道它的存在。中国基本上没有关于收藏艺术家书的规范和市场，大学也不会考虑为收藏艺术家书而拨放预算。

大部分中国人认为艺术是一种奢侈品：当代艺术是奢侈品，而古代艺术和传统艺术被视为历史遗产。这二者看起来跟现代日常生活毫无干系。实际上与其将艺术家书当作奢侈品来看待，人们应该更侧重其研究价值及学习价值。

Booklyn 历史销量最多的是科学历史、科技以及医学类的艺术家书，买家也就是普通的医学家、史学家（教授）。他们似乎永远都缺那么一本插图书，所有的解剖学、针灸学图书都被用于

收藏和研究。所以，如果大学图书馆开始和博物馆一起收购这些书，对于学术界来说，会弥补很大一块缺失。近几年，中国新建了很多当代艺术博物馆，它们还没展开收藏。

另一个现象是似乎中国的很多私人收藏家都在收藏 20 世纪早期的名家作品。这里的名家指的是那些在艺术界非常有名，甚至在国际上声望都非常高的艺术家。他们甚至都没收藏徐冰的作品！这是非常奇怪的，也反映出中国当代艺术和艺术家书的发展现状。

对中国艺术界而言，目前最大的挑战是中国的创作者将不得不自己建立起这个收藏市场。中国的创作者要么说服私人收藏家开始收藏艺术家书，要么想办法打开公共收藏，尤其是大学图书馆和博物馆的市场。

在美国，中产阶级也有收藏的习惯。在 20 世纪 60 年代，由于嬉皮士文化的影响，越来越多的人开始收藏艺术原作。这些作品并不都是很贵，人们有意识地选择自己感兴趣的各种艺术展、工艺品展，然后根据自己的收入选择适合自己的收藏。城市里，绝大多数人会选择购买海报。这种现象已经开始逐渐演变成一种新的美国传统，而且这种现象很有可能也会发生在中国。

中国经济发展迅速，且人口基数大，这些因素将导致文化的高速发展，同时引发中国当代艺术及收藏的迅速发展。在中国，艺术家书对很多人而言是一个既新鲜又有趣的概念。

很多人问应该如何定位自己的书，如何定位消费者和市场等。你当然可以通过定位来销售，但这和普通的常规出版有什

7 第二届"钻石之叶——全球艺术家手制书展"展览现场，2015 年 10 月。

7

么区别呢？制作艺术家书的意义就在于你必须自己创造市场，必须自己发现或创造受众，然后建立起自己的市场。所以我觉得要发展中国的潜力市场，有一点是必须的，即自上而下，由像徐冰那样的大学教授、知名艺术家，以及如万捷和雅昌那样的有眼光的商业主体，改变这个市场。这就包括：出版相关的书籍，举办相关的活动，收购一定的艺术家书，发起相关的展览和座谈会等。总之必须有从学院和学术的级别上发起的力量，

因为收藏家只会被他们自己的喜好和社会名望所驱动。比如，如果一位成功的艺术家推举其他艺术家的作品，那么收藏家就会开始关注这位被推荐的艺术家，进而他们很可能发现自己喜欢这位艺术家的作品并开始收藏它。这是一种自上而下的影响力。

与此同时，艺术家本身需要开始关注西方一些机构的成功案例，并以此为鉴发展自己。因为学院或学术界能做的非常有限，这倒不是因为在政策上有什么矛盾或者冲突，而是因为大学教授和艺术家也有他们自己的工作和生活，没有哪个人可以时时刻刻地推广艺术家书，而且学校、博物馆和图书馆也不是总有那么多的预算。所以，艺术家应该团结起来，自己建立各种各样的机构，彼此合作，甚至是创立像 Booklyn 一样的公司。在某种程度上，如果你认真研究了美国的独立出版史，就会发现第一个买你的书的人永远都是你的朋友。贸易的发展其实就是源自你的某个朋友某一天对你说："如果你出书，我一定会买。"要不就是"咱俩以书换书"之类的。与其等待画廊找你办展，还不如自己开画廊然后办展，去开发自己的受众。就像 20 世纪 60 年代的摇滚乐一样：你在自己的地下室办展，然后呼朋唤友来参加；你认识了某个酒吧的老板，然后他提供场地让你办展……你一个一个地建立起自己的受众和自己的圈子，这样的过程是非常必要的。艺术家需要建立起自己的圈子，并且需要一起建立一个大圈子，因为这不是一件一两个人能完成的事。

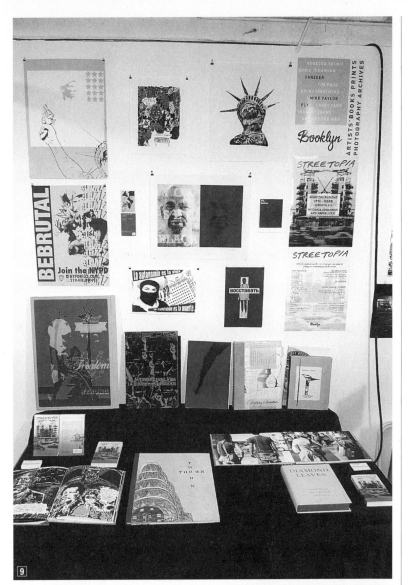

9 Booklyn 在洛杉矶艺术书展的摊位，2016 年 2 月。

10 马歇尔·韦伯在洛杉矶艺术书展与参观者交流，2016 年 2 月。

中国艺术家需要去完成的一件事

Booklyn 真的是一个很好的艺术家书中介模型。Booklyn 最早只有 13 个人，他们最初建立 Booklyn 的时候就是觉得大家一直都在做很漂亮的书、很好看的拼贴，但没有人知道他们在做。他们开始去博物馆、图书馆还有大学介绍自己的书。人们当时对这些书感兴趣，主要是因为他们根本没见过这样的东西，那是一个大学和媒体不关注艺术家书的年代。没有人写关于艺术家书的报道，也没有人谈论，但艺术家书的确存在。创始人需要做的，就是建立起自己的受众。最开始的时候，最贵的书只能卖 500 美元，大部分书都是 10 美元或 50 美元。但是由于他们坚持不懈地推广，当市场慢慢地建立起来之后，人们开始意识到艺术家书的重要性。教师们可能会说："我用这本书教大家怎么学数学，大家都很喜欢。"

这反映出另一个现象，即在 21 世纪，大学的图书馆和博物馆需要了解艺术家书作为教材的功能性。这是纽约现在最主要的市场：艺术家书不仅仅关于艺术——比如一个艺术家做了一本关于阿富汗的书，它将会是一本卓越的教材。它不仅有关于阿富汗的文章，还是一种包含了情绪的载体，能引起学生的共鸣。可以说这是绝佳的研究材料。如果有人想了解中国南方的少数民族，他们可以上网、阅读、旅行，或者去购买一本艺术家傅三三的手制书。这样的书可以给他们传递一种文化上的感受，远胜过阅读一段文字或者看一些照片。所以艺术家书是一种很好的艺术作品，它既能满足喜欢艺术的人，也能满足喜欢设计的人，还能满足喜欢书籍艺术的人。与此同时，它也能作为视觉学习材料和教材，所以中国的大学应该更多地收购像傅三三这样的艺术家的书。

这一切不一定能很快得到改善。但所有在这个领域的艺术家应该有战略、有计划地发展，他们需要同时完成创作和推广这两件事情。Booklyn 做到了，这并不意味着他们是一群有商业头脑的天才。他们之中既没有销售，也没有在图书馆工作的内部人员，他们真的纯粹就是一群艺术家。Booklyn 中有很聪明的人，也有很有天赋的人，但他们就只是艺术家。所以，如果他们可以做到，那任何人都可以做到。再者，他们当时没有资金，

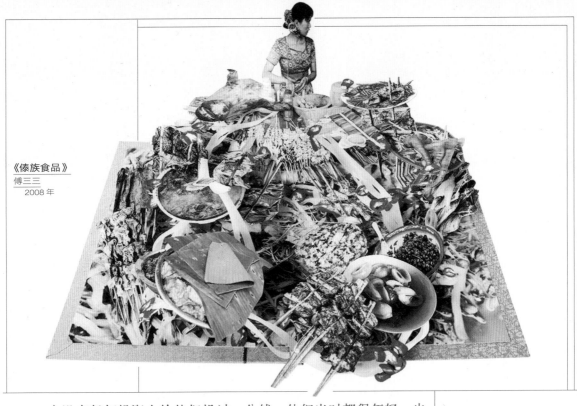

《傣族食品》
傅三三
2008 年

也没有任何投资人给他们投过一分钱。他们当时都很年轻，也没有任何来自学术界和大学的支持。

　　Booklyn 发展成现在这个规模，花了大约 15 年的时间。它年复一年地成长，但头 5 年是成长的最主要的阶段。Booklyn 从最早的每星期一聚的沙龙变成了一个集寄卖、展示、出版为一体的艺术家机构。在美国有个说法叫"头五"，意思是如果一个公司能成功地存活过头 5 年，那么它就是一个靠谱的公司。通过这样一个模式，人们应该认识到在你积极努力地推动一件事发展之前，不要期望学校或者学术界会为你服务，或者说世界会因你而改变。这是中国的艺术家需要认清并完成的一件事。

本文原载于《颂雅风·艺术月刊》2016

复述的空间
——书籍之为艺术

郭蕾蕾

1 维克多·雨果（1802—1885），
19世纪前期浪漫主义文学运动的
领袖，法国文学史上卓越的资产阶
级民主作家。贯穿他一生活动和创
作的主导思想是人道主义、反对暴
力、以爱制"恶"。他的创作期长
达60年以上，作品包括26卷诗歌、
20卷小说、12卷剧本、21卷哲理
论著，合计79卷之多，给法国文
学和人类文化宝库增添了一份十分
辉煌的文化遗产。代表作有《巴黎
圣母院》《悲惨世界》等长篇小说。

20世纪末，印刷工业技术已经进入一个崭新的数字化技术时代，计算机的介入为印刷技术的高效运用和高质量的印刷效果带来了各种可能性，图书出版物的印刷精美程度达到了一个空前的高度，图书出版处于有史以来最火爆的时期。今天人人都可以出版自己的书。写一本书，完成一件美术作品，都是易如反掌，公共文化得到极大普及。人们越来越依赖纸张、书籍来传达思想观念，同时通过书籍的形态，以文字、图像等诸多方式来描绘所感知到的真实世界。

假设我们将书籍看作人们将视觉文化转化成一种概念文化的途径，那么书籍在此的身份便是承载人类思想与精神的物质载体。维克多·雨果（Victor Hugo）[1]曾经说过："印刷的书籍继承了中世纪教堂的角色，成为人们精神的载体。但是数以千计的书籍撕碎了统一的精神，使之分裂为数以千计的观点和意见，随之教堂被撕裂为数以千计的书籍。"

我们总是在说，艺术是承载艺术家精神的物质媒介，其艺术形象愈准确、鲜明、生动，艺术形式就愈完美、愈富有创造性，就愈能表现主题思想，感染力也愈强，因此艺术性也愈强。显然艺术形象与形式的完美结合是构成艺术作品的主要外在因素，但是如何通过这样一种独具个性的外在形式，将艺术家的艺术观念准确地、淋漓尽致地传达出来，这也是当代艺术家最为关注与不断追求的对象——具有观念性的艺术表达方式。

虽然，以图像作为主要艺术表现形式的作品，在某种程度

上具有艺术的叙述性功能，但是其单一的叙述形式使得艺术家所要传达的观念显得模棱两可，让人琢磨不定。为此，借助其他形式的复述便成了艺术的一种辅助形式。比如：中国传统的绘画作品中的文字与图像的结合；艺术理论家对艺术家作品的评述；还有当代艺术中多媒介艺术的复合运用，诸如绘画、影像、装置、行为、新闻媒体的综合运用。这些形式使艺术中的复述性变成了艺术作品的重要形式之一。尤其在当代艺术现实中，不借助任何媒体的表达方式不再时兴，汉斯·霍夫曼（Hans Hofmann）**2** 曾经在其《自然研究论文集》中《教学笔记》这一篇文章中指出："理念，必须通过表现媒介得以物质显现，为人们所理解。理念，必须由表现媒介的内在性质而非外在形式来采纳、转换和传递。这就是为什么相同的理念可由一系列不同的媒介物来表现。"

艺术家书可以看作复述艺术中的一种更恰当的表达与传播的媒介。可以根据表现内容的需要，任意扩大艺术家书自身的叙述空间，根据主题类型更加灵活地运用影像、文字以及与之相适宜的材料作为表现形式来叙述作品的主题。同样，作为一名艺术家去创作一件书籍形式的作品，其重要的不是作为一名循规蹈矩的书籍作者去编辑、绘画一本出版物，而是运用书籍这种作品形式，将之作为表达自己思想内容的手段和语言，使其成为服务自己表达艺术观念的一个组成部分。由于每个人的身份与文化取向的差异，尤其是艺术家，向来是建立在上层文化的基础上，以其作品的艺术个性与独到的见解给人以启迪，所以，当艺术家创作一本不同寻常的艺术家书时，并非遵循书籍原有的定义，而是打破这个载体原有的样式，形成一个更能直接表达自己思想感情的艺术形式。

艺术家书历史与发展概况

艺术家书以一门艺术类型出现，大概源于20世纪40年代。而在此之前，艺术家书本身并不是以现在的形式存在着，充其量可以被认为是手工书籍，或者是采用书籍的特征和形式的艺术作品。比如马克斯·恩斯特（Max Ernst）**3** 于1934年创作的一本以铜版拼贴画为主的书——《慈善的一周》[*Une Semaine de Bonté ou les Sept Éléments Capitaux（A Week of*

2 汉斯·霍夫曼（1883—1966），德裔美国美术教育家，画家，抽象表现主义艺术的先驱。

3 马克斯·恩斯特（1891—1976），德国画家和雕刻家，超现实主义的创始人之一。

4 CoBrA（1948—1951）实际上是哥本哈根（Copenhagen）、布鲁塞尔（Brussel）和阿姆斯特丹（Amsterdam）的缩写，是一个先锋艺术团体，1949 年成立于巴黎。

5 字母主义，20 世纪 50 年代法国现代诗歌流派之一，认为诗歌的单位不是有意义的词而是字母。该流派以罗马尼亚诗人伊西多尔·伊索为首，承续达达主义解构（destruction）单词的思想，利用字母从事诗歌、绘画和电影等艺术创作。

6 伊西多尔·伊索（1925—2007），罗马尼亚裔法国诗人、电影评论家和画家，字母派艺术创始人。莫里斯·勒迈特尔（1926 年—），法国作家、画家和实验电影创作者。1950 年莫里斯·勒迈特尔与同学兼好友伊西多尔·伊索共同推动法国字母派文字主义电影运动，莫里斯·勒迈特尔的《电影已经开始了吗？》（*Is the film begin already?*，1951 年）与伊西多尔·伊索的《毒液与永恒》（*Venom and Eternity*，1950 年）成为这场影响深远的先锋运动中的两座里程碑。

7 1956 年首次实体诗歌艺术展于巴西圣保罗举行。这是一种视觉艺术，以某种方式使用印刷字体和其他印刷成分，使所选择的单位——文字片段、标点符号、字素（字母）、词素（任何有意义的语言单位）、音节或词（通常用于视觉意义而不是所指意义）——和印刷间隔构成一幅激起人们想象的图画。

1+2 《慈善的一周》，马克斯·恩斯特，1934 年，引自《艺术家书的世纪》，约翰娜·德鲁克（Johanna Drucker），粮仓书籍出版社，2004 年，P60—61。

艺术家书
Artists' Books

Kindness or The Seven Capital Elements）]。

 整本书以一周 7 天为元素，分为 7 个离散的单元，每一单元都以印有不同颜色的版面区分开来。此书主要表现了人们生活中的危险与恐怖，并通过一些图像碎片的拼贴使用，融合一些视觉元素，传达了这一创作观念。马克斯·恩斯特的这一书籍作品清晰再现了艺术家如何运用书籍这一创作形式，综合超现实主义观念与内容，创作系列版画艺术作品。

 艺术家书启蒙的特定时期要从 1945 年开始算起。在 20 世纪 40 年代晚期至 50 年代早期，许多艺术家开始将书籍作为一种艺术研究领域去拓展，该领域陆续出现开创者、实践者、理论家和批评家。越来越多的创作者，包括画家、作家、诗人或是其他与之相近的艺术创作个体，他们的作品与成就也直接影响并推动着艺术家书这一艺术样式的创作与发展。这其中包括在丹麦、比利时、荷兰的"眼镜蛇"（CoBrA）[4] 艺术家团体，以及法国的"字母主义"（Lettrists）[5]，他们都在伊西多尔·伊索和莫里斯·勒迈特尔 [6] 的影响下，从 1948 开始直至 20 世纪 50 年代进行着艺术家书的实验性创作。20 世纪 50 年代，巴西的实体诗歌（Concrete Poetry）[7] 创作群体也都在德国及法国活跃于书籍的创作活动中。20 世纪中期以来，艺术家书已逐渐发展成为一种独立的艺术形式。它经常出现于各类文学、艺术的重要活动当中，并被认为是 20 世纪最有典型意义的艺术形式，对推进 20 世纪艺术发展中的众多先锋、实验以及各种类型的观念艺术，都起到了积极的作用。20 世纪 50 年代晚期的实验音乐、

表演以及 60 年代早期出现的非传统的艺术样式的激浪派 [8] 占据了书籍艺术的创作领域。法国作家亨利·肖邦以及伯尔尼·珀特（Bern Porter）[9] 的作品，成为战后欧洲艺术家书作品的典范，并影响着二战后发展起来的前卫艺术。20 世纪 60 年代，书籍作为一种创作形式已经占据了美国与欧洲的艺术领域。出现一些大型的以书籍为灵感创作的装置与表演艺术作品，成为 60 年代激浪派和其他艺术领域探索的主题。20 世纪 70 年代，一些艺术家书的创作中心开始建立起来，例如：最为著名的视觉艺术工作室，在纽约州的罗切斯特；联合印刷所，在乔治亚州的亚特兰大；旧金山海湾地区的纽约书籍艺术中心及太平洋书籍艺术中心；纽约市的印刷品中心；坐落于洛杉矶女性之屋的图像艺术印刷所；还有马里兰州贝蒂斯达的作家中心（The Writer's Center）。其他形式的研究机构也随之发展，并被广泛设置在艺术院校及大学的艺术课程中。在博物馆及图书馆的收藏中，以及个人的艺术品收藏之中，艺术家书也成为重要的艺术收藏品。与此同时，艺术家书又作为一种独特的艺术方式存在着、发展着，它的发展历史也作为当代艺术中的一个重要分支被列入史册。20 世纪 70 年代，艺术家书成形并蓬勃发展起来，介入了其他形式的艺术创作领域当中，出现了书籍形式的物体艺术及雕塑艺术作品，其首先同时出现于美国的纽约州和加利福尼亚州以及欧洲。例如，我们耳熟能详的艺术家马塞尔·杜尚 [10]，他的书籍作品《请触摸》，是以女性的乳房作为书籍封面；还有另一本《绿盒子》，作为一本观念性的书，其灵感来源于约瑟夫·康奈尔 [11] 的盒子雕塑与以拼贴艺术形式和观念创作的雕塑式的"书"。

到了 20 世纪 80 年代，跟随着雕塑式作品的浪潮，在一些装置作品中出现书籍以及与书籍形式相关的作品，尺寸上从衣橱大小一直扩展到房间大小，并综合录影、电脑以及众多媒体之视觉表现形式。创作这些作品的艺术家，有些是专门从事艺术家书创作的艺术家，有些则是运用书籍的创作形式来使其装置作品完整。例如，凯伦·沃斯与罗伯特·劳伦斯的作品《如何制作一件古董》（*How to Make an Antique*）；马歇尔·里斯和诺拉·利戈拉诺的作品《圣经之带》。

如此众多的作品都恰如其分地指明了艺术家书在社会文化中的身份以及在诗学意义与艺术美学上的功能。可以说，艺术

8 激浪派，20 世纪 60 年代初出现在欧美的松散的国际性艺术组织。这个组织中的艺术家来自世界各地，他们的艺术创作活动也是各式各样的。其中有相当多的表演艺术，如乘火车故意不买票，保持一天的沉默，吃饭，把身上所有的毛发剃光等。因此这个组织基本上被看成从事表演艺术的组织，它同时也出版刊物，举办音乐会、艺术展，展览自己成员的作品。这些作品五花八门，什么都有，但精神是比较一致的——把艺术弄得不像艺术。乔治·麦素纳斯（George Maciunas）被认为是激浪派的开创者。

9 亨利·肖邦（1922—2008），法国先锋派诗人和音乐家，有声诗刊创始人。曾通过使用早期的音乐元素、录音素材和大量混合的人声，创作了许多先锋作品。1958至 1974 年设计和出版了古典声乐杂志《第五季》和 *OU*，使得许多字母派艺术家与激浪派艺术家聚集在一起。伯尔尼·珀特（1911—2004），美国艺术家、作家、出版商、表演艺术家和科学家。

10 马塞尔·杜尚（1887—1968），法国画家，美国达达主义社团的组织者，国际达达主义的领袖和超现实主义的支持者和鼓动者。从虚无主义出发，崇尚"反艺术"观念。

11 约瑟夫·康奈尔（1903—1972），美国艺术家与雕塑家。

《绿盒子》
Green Box

马歇尔·杜尚
1934 年

- 引自《艺术家书的世纪》，约翰娜·德
 鲁克，粮仓书籍出版社，2004 年，
 P98。

《圣经之带》
BIBLE Belt

马歇尔·里斯，
诺拉·利格拉诺

家书融合了各种创作形式的可能性、各种书籍装帧制作形式的可操作性、各种"主义"的主流或非主流艺术与文学的可能性，以及各种形状、样式的书籍作品的多样性。

艺术家书的艺术形式与主要特征

到底什么才能够被称为艺术家书？到目前我们只能说什么作品不是，却很难明确定义什么才是艺术家书。概括来说，艺术家书的艺术形式，其区别于书籍艺术的主要特征。首先，从作品形式的定义上，艺术家书应有别于大量印刷加工的出版物和商业印刷品，不求其成为社会大众广泛接受的通俗读物，它属于当代艺术领域中的观念艺术形式。而书籍艺术恰恰是以设计美学理念服务于公共媒介中的人造视觉产品。因此，两者之间自然形成本质上的区别。其次，艺术家书的外表与内容的艺术语言，已超出单纯的审美形式与装帧设计的范畴。尽管从形式上看尚未脱离书籍的样式，但艺术家书更注重艺术家的自我表现，以及由始至终伴随艺术观念的传达。最后，艺术家书不仅仅局限于一种单一的美学样式与材料的运用，艺术家可以结合作品观念，选用任何材料以及各种艺术创作手段来制作作品，而不仅仅是单纯地去尝试一次严格的或是有明确特征的艺术创作。例如，可以运用版画、雕塑、数码影像，甚至单纯的纸张或文字，也可以采用现成品以及类似游戏一样与读者产生互动的方式来为传达作者的观念服务。可以说艺术家书这一艺术创作领域囊括了众多不尽相同的学科的知识与艺术创作的观念与想法，并且没有任何局限性。这种实践，还可以打破书籍原有的装订形式以及书籍的纸张与连续性的特质。例如，有些艺术家运用裁减的余料制作书籍，而有些艺术家则喜欢将书籍切割之后再重新装订成书。

下面以两件典型的艺术家书作品来简单说明其特征。

以著名的书籍艺术家朱莉·陈（Julie Chen）的作品来说，她的作品一贯的风格是严谨、精细，非常富有哲理性，有时几乎不出现什么图像，而单对文字进行巧妙布局与设计，便给人一种很强的艺术感染力，甚至是沉重的精神压力感。其作品《章鱼》就是一个很好的例子。

这一作品是以一首名为《章鱼》的诗为题材进行创作的，

这首诗以极少的文字描述了"失去"与"言语"两者之间的联系。言语联结着人与人,但又造成了人与人之间的隔阂与距离。在这篇短诗中,章鱼在遇到危险时通过排放体内墨囊中的黑色墨汁将自己掩藏起来并迅速逃走。作者利用这种有着特殊自身保护功能的动物讽刺那些在爱情中以言语迷惑别人,又以其来掩饰真相从而保护自身的人。他们就像是章鱼这种动物,用触角来吸引诱饵上钩,而一旦发现有危险并触及自身,又会迅速以模糊视线的方式来保护自身并安全脱逃。这件艺术家书作品具有一层一层类似管道的三维空间形式,在打开后产生一种纵深感,让人有种想要向最深处探个究竟的欲望。而书的最后一页用激光刻版的版画制作方法制作了几只类似章鱼触角的形状,仿佛一望无尽的海底,永远不知道潜伏着什么样的危机;又像是一层层的漩涡,一旦不小心卷入便与之纠缠不清,无法自拔。同时,诗句的文字跟着每一层不同形状的纸型而变化。当你把书以不同于正常阅读时平摊在桌面的形式去观看,即把它放在地面上,之后将书一层一层向上拉起来,从上往下看,并且左右摇摆书封时,每一层都随之逐一晃动起来,而再看书的中心内容时,其犹如真实的海洋,着实让人惊叹作者对这首诗的理解及其恰如其分的艺术诠释。

再如,《黑色的冰雨》这一作品,是作者根据已故诗人迈克·多纳吉 (Michael Donaghy) [12] 的同名诗《黑色的冰雨》进行创作的。Black Ice 在英文中用来比喻很薄的冰,其通常在气温很低时出现在道路上,因为是透明的,司机很难一眼分辨出来,而此时也是交通事故高发的时节。这首诗中所讲的故事也由此而来,整首诗描述了一个凄美的爱情故事。在创作手法上,艺术家以无任何图像出现的方式对这首诗进行了艺术语言的复述。其选用 3 张特殊材质的纸张用来代表 3 个主人公,并根据故事情节的变化以不同结构、形状、大小将 3 张纸在同一阅读页面上进行组合。读者在阅读这本书时会随着故事的展开看到不同的由 3 张纸拼起的页面。而此书的关键之处在于,由于这 3 种纸张的特殊材质,书页被翻动时会发出不同的声音,似乎也在传达着女主角内心深处对丧失爱人的悲痛之情,隐喻人们对天不遂人愿的一种无奈的叹息。可以说,这是件观念性很强的作品,是融合了视觉艺术形式以外的听觉艺术进行的再创作,作者运用书籍的形式,却以声音为媒介,恰如其分地传

《章鱼》
Octopus
朱莉·陈
　1992 年
• 引自《书籍之为艺术——美国国家女性艺术博物馆的艺术家书》普林斯顿建筑出版社，2006 年，P28。

《黑色的冰雨》
Black Ice And Rain
朱莉·陈

达与阐释主题。

艺术家书作为一种观念的空间

　　艺术家书在现代艺术中很重要的一个功能是作为一种观念空间的形式存在，一旦观者翻开书，就像打开了这个空间的大门，

开始触碰艺术的精神内涵，追逐着艺术家的思维轨迹，在享受
艺术与阅读快乐的同时，使一件需要翻阅的作品得以完善。例如，
在 20 世纪 60 年代，许多激浪派艺术家开始运用书籍形式创作
艺术作品。不仅如此，在此之前的 20 世纪初期，俄罗斯的未来
派已经有艺术家将书籍形式的作品作为一种艺术观念的表达形
式，并与人分享艺术家的这种艺术敏感性。在激浪派艺术家中
有两位艺术家的书籍作品最为典型：一是乔治·布埃施（George
Brecht）的《水山药》（激浪派出版）；二是小野洋子（Yoko
Ono）的书《柚子》[乌特纳姆印刷所（Wunternaum Press）
出版]。

乔治·布埃施的《水山药》是一盒卡片，每一张卡片上都
写有对一种或多种行为、表演的描述文字。例如，有些卡片上
写有"将水龙头打开，再将其关上""在一特定时间启动汽车
引擎""将一副纸牌传给一组演员"等，诸如此类的对普通行
为的描述。而小野洋子的《柚子》，也是一本类似的说明性文
字的作品。书的每一页上都描述了一件行为作品。例如，"墙
之作品 I：两个人隔着两堵墙睡觉，并互相说悄悄话"，以及"画
中可见的房间：在画布中心，钻一个小的、几乎看不见的孔，
之后透过这个孔可以看见一间房间"。如此诸多的作品，都是
基于激浪派美学原则所创作的作品。无论是装订成册的书籍或
是松散的卡片，这些说明性很强的作品都旨在与读者的参与意

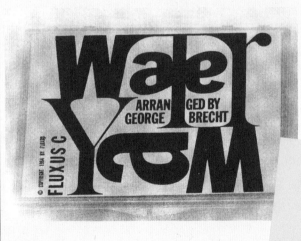

《水山药》
Water Yan
乔治·布埃施
1964 年
• 引自《艺术家书的世纪》，约翰娜德
鲁克，粮仓书籍出版社，2004，
P312

艺术家书
Artists' Books

《柚子》
Grupefruit
小野洋子
1964 年

愿和兴致进行互动，并使其成为作品的一部分。

复述在自然界的外部表现

我们暂且可以把日常生活中的多种自然和文化现象看作一种重复性的模仿与复述的过程。假设都市就像是人类的循环系统，那么它同样有着心脏及类似肠子的主要通路；电脑像是发育不全的人脑；一把维多利亚式的椅子，就像是一位穿着束腰的妇女，而且它还真的"穿着衣服"。同样机器也在模仿动物及昆虫的形式，比如，飞机是鸟的变形，潜水艇是鱼，福克斯的金龟车是个甲虫。而这些人造物之间也在彼此模仿：20世纪30年代汽车设计的流线型以及50年代的鱼尾鳍式都有飞机造型的影子，厨房抽油烟机的控制面板外观看起来和录音室里的控制面板很像，口红的包装像个子弹，钉枪射出钉子像是电影里面枪杀和扣扳机的镜头。除了这些人造物模仿自然与人造物之间相互模仿外，自然界中人的生命和死亡的规律也是如此，不同种族的胎儿在发育的初期看起来都很相似。还有，我们把家族历史看成一株树，在它的根须上追溯我们的祖先，从枝脉上想象我们的后代，认为每一代都反映了他们的上一代，都很相像。在非人类的世界中，似乎也脱离不了这种模仿的形式：某些鱼类、昆虫和动物会伪装得与自然环境融为一体，以掩饰自己；鹦鹉模仿其他鸟类的声音；植物的根则反映了它的枝节；一个原子则是一个微小的行星系统。如此类推，例子数不胜数，只是细节及程度相异而已。

复述的共性与个性

以上简单列举了自然界中各种物象的外部表现，这种重复与模仿大多是自然规律与形态，也有在自然发展进程中逐渐演变形成的现象。若将这种日常生活以艺术或非艺术的方式叙述出来，无疑构成一种文化与艺术的重复叙述。重复是文化的一种特性。非艺术形式的重复在现实生活中早已司空见惯，比如：电视中一个相同的广告与画面在各个时段不断频繁出现，一个新闻事件或一个社会焦点引来社会媒体的广泛报道和评述。诸如此类，我们把这种重复叙述称为"复述"。而艺术的复述现

象更是如此，就像一个展览，诸多参展艺术家围绕一个展览主题，各抒己见，创作作品。尽管每一件作品可能会采用多种创作手段及不同的表现方法，却都是对同一主题和具体内容的描述与刻画，目的是使自己所要传达的观念和所要表现的东西与主体更完善，更具有艺术个性。那么我们或许可以将艺术作品看作一种创造性的复述，因为它并非像新闻报道那样翔实地、平铺直叙地叙述一个事件或主题，而是通过一种艺术手段来发表自己的独立见解。因此，我认为真正具有艺术魅力和艺术价值的应该是作品创作中的"复述性"过程，这种复述是在艺术层面上建立起来的艺术语言，具有鲜明的艺术个性。

创作实践

艺术家书以其自由多变的艺术空间为艺术观念的复述表达提供了各种可能性。接下来，我将结合我的创作实践具体论述复述的理念是如何以艺术家书的形式传达出来的。

《听说读写》

不知什么时候，英语被普遍认定为世界语言，经济的发展与科技的进步也让改革开放后的中国认识并感受到它的重要性。但是不容置疑的是，人类社会也有一种非物质的、在经济社会中不断进步的东西，这就是精神。精神的传达与接受不受物质的支配，但可以利用物质作为媒介与载体——这个媒介便是艺术，而作品便是艺术的载体。

作品《听说读写》的创作想法来源于学习母语汉语以外的另一门语言——这便是精神的感知与信息的传达。

学习任何一门语言的 4 个要素均是听、说、读、写。人们生下来首先接受的外部信息便是"听"——声音。老子说："大音希声。"而我的作品中《听》的主题是拍摄一聋哑女孩用哑语在"说"："爱你爱我。"我想这个世界上最想让人听懂的便是这些聋哑人的心声吧，就像我们用心灵感受天籁之音。接下来人们会开始"说"，当一个婴儿听到母亲的声音时，便会不由自主地发出声音来回应，并慢慢地开始重复母亲所传递的信息，学着叫"妈妈"。在我的作品《说》中，运用了电视中播音员的嘴的形象，人们靠声带发出声音，而配合不同发音的外

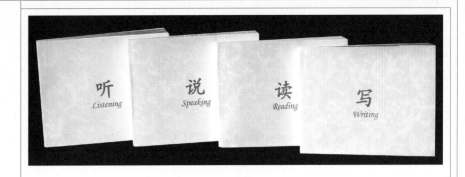

《听说读写》之《听》

《听说读写》之《说》

←《听说读写》之《读》

→《听说读写》之《写》

13 引自《西游记》，吴承恩，浙江古籍出版社，1993年，P697。

14 马歇尔·麦克卢汉（1911—1980），20世纪原创媒介理论家、思想家。语引自《麦克卢汉精粹》，埃里克·泰克卢汉、弗兰克·泰格龙，南京大学出版社，2000年，P428。

部特征便是嘴。固定的几千个字，通过不同组合，变成具有不同含义的语句。人们运用不同的口型发出声音，用嘴传递着各种甜美华丽的、粗糙卑微的、或是无声的语句，又通过嘴去接受、模仿语句或感情。再往下人们开始"读"，从识图到识字，人们离不开阅读。在我的作品《读》中没有任何文字。就像吴承恩在《西游记》中曾经写到，唐僧拿到无字经后要换成有字经，如来佛祖讲："白本者，乃无字真经，倒也是好的。因你那东土众生，愚迷不悟，只可以此传之耳。"**13** 古人尚且如此，在今日信息爆炸的社会中，连文字都很少读的"读图一代"就更缺少心悟了。作品采用人们在读书或文件时的一种习惯动作，用手指划着没有文字的地方，一行一行地"默读"与感知。最后人们所要发展的能力便是在前面3种能力基础上的发挥，将所有接受的信息"写"出来，也可以说是一种信息的"记录"。如今人们每天坐在电脑前，双手不停地敲击着键盘，通过数字信号传达着自己的思想感情。我在作品《写》中表达的正是一种信号的书写，画面中出现的正是电脑和电视数字信号传输中信号的放大所产生的信息图像。

作品采用DV摄像机录制的生活影像，并截取一个时间段的静帧图像集结而成。读者翻动时作品会看到一种类似定格动画般的不断重复的视觉影像，在翻动每一册书籍时，又好像打开一个电视频道的节目，让我们在观看无声影像的同时，用心灵感受作品所传达的艺术语言。这也正如马歇尔·麦克卢汉（Marshall Mcluhan）**14** 对印刷术的见解："印刷术养成人与另一个头脑交流的心灵习惯。你觉得贴近另一个人的头脑，与之感应。目光快速跟随书上的形象时，产生这样的幻觉是自然而然的。这是十足的幻觉。"

《东·西》

作品《东·西》的创作灵感源于我在潘家园的一次闲逛。说来也蹊跷，我有时冷不丁地突然产生一个念头，想要去哪一个地方，而且往往会得到一些意想不到的东西。某个冬日下午，我去潘家园古玩市场，如今这个市场已是声震海内外，也成了北京城的一个旅游景点，不少中外游客来这个地方参观购物，大多数人都还揣着淘宝捡漏的希望，在整个市场中搜寻着。我随着人流走了一遭，却大失所望，这个地方的东西充其量只是

15 撞车（2004 年发行，美国），第 78 届奥斯卡金像奖最佳影片，导演为保罗·哈吉斯（Paul Haggis）。

16 巴别塔（2006 年发行，美国），获金球奖 7 项提名，导演为阿加多·冈萨雷斯·伊纳里多（Alejandro González Iñárritu）。

普通的工艺品，哪有什么文物古玩。我在市场西南侧看到有一片空旷的区域，似乎是新建的，于是走过去想看个究竟，没想到这一看，着实让我愕然。一大片的佛像与西方圣母、维纳斯雕像，大大小小铺满了足足有 5000 平方米的经营场地，显得那么壮观。乍一看，反差极其强烈的东西方石雕像，摆在一起给人极其强烈的视觉冲击。由于我来得晚，阳光正在西下，落日的余晖在人头与佛头的空隙中穿梭，使环境更透出一种神秘感。我走了一圈，突然怀疑，难道平素人们在庙宇中烧香跪拜的佛神也是从这种地方"进货"的？再细细打量一下，两个印度佛像的前额上均贴有价签，有一尊观音模样的雕像手臂上斜楞地挂着卖主的腰包。单看一尊佛像，放在庙宇中，就是神明的化身；唯美的维纳斯像放置于艺术馆中，便为众人仰慕的美神；而纵然不知，它们也曾潦潦草草地堆积于买卖场，显示出一身的世俗铜臭之味。

我的作品《东·西》除想要传达以上的感叹之外，还在述说着东西方文化的一种碰撞，或是说一种融合。曾经看过两部主题很类似的获奖电影，一是 2004 年的《撞车》（Crash）[15]，二是 2006 年的《巴别塔》（BABLE）[16]。一部讲述了种族歧视，一部讲述了文化差异。似乎很明显，所谓的全球一体化，带来的是要比战争、流血更残酷的问题。生活中因误解造成争执，因自私造成隔阂，因语言造成差异，因文化造成距离。人们总在修筑各种"隧道"，连接大洋彼岸，连通心灵，连接各种文化、语言、种族。当东方文明撞见西方文化，我想每一方的人都不愿造成任何误解。彼此融合对方的优点，相互审视一下自身，或许会化解许多不必要的冲突。总在说"平等"，可"平等"的定义又是什么呢？大概，正因为出现了不平等的现象，才有了"平等"一词。那么是否世界起初便构筑在"混乱"之上呢？东与西，暂且将其只当作个东西看待罢了。

在这一作品的制作方式上，我采用图片、丝网印制和手绘相结合，同时采用版画技术与手工装订，这也是艺术家书作品中常见的创作方式。此作品以石雕佛像大卖场的摄影图片作为背景素材，并选取画面某个局部——具有鲜明特征的石雕像作为画面焦点，透过镂空的丝网版画画面空间显现出来，形成一种艺术作品与非艺术的商品之间的视觉反差效果，同时反映出东西方造型艺术特征的反差与文化的融合。

《东·西》
郭蕾蕾
2008 年

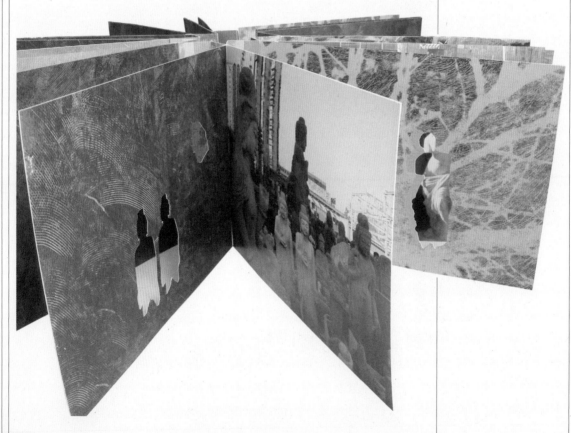

17 约翰·伯格（1926—2017），
英国文化艺术评论家、作家、诗人、
剧作家等。语译自《观看的方式》，
约翰·伯格，企鹅出版社，1977年，
P8。

18 雷内·马格利特（1898—1967），
比利时超现实主义画家，画风带有
明显的符号语言，如《戴黑帽的男
人》。

3《梦的钥匙》，雷内·马格利特。
引自《观看的方式》，约翰·伯格，
企鹅出版社，1977年，P8。

《ABC》

作品《ABC》是一件结合图形艺术与网络缩用语的观念性作品。

约翰·伯格（John Berger）[17]在其著名艺术理论文献《观看的方式》中这样写道："看图识字，对图像的认知先于文字。"在孩童时期，儿童在会说话之前，凭借看与认知来发现世界。从某种意义上来说，观看先于文字。观看是建立在我们所生活的周遭世界的基础之上；我们用文字来解释并再现现实，但是文字永远无法复原出我们周遭事物的本体。我们所看到的与我们所知道的两者之间的关系永远都是不可固定的。就像每个黄昏我们会看到日落的景观，我们知道是地球转到了另一侧，但是描述这一景观的文字永远不会很精确地再现我们所看到的。超现实主义画家雷内·马格利特（René Magritte）[18]在他的作品《梦的钥匙》（*The Key of Dreams*）中很好地阐述了这一永远存在的文字与眼观现实之间的隔阂。

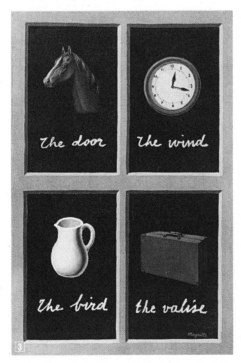

确实如此，我们总是先认识实际的事物，之后再听到其发音，然后不断重复发音，不断加深对事物对应其发音的印象，之后再去认知这一事物与发音相对应的文字。人类文明几千年来也都是按此规律发展着，每一段历史时期都会衍生出很多描述其特定时代下新事物的崭新词汇。当下的网络时代，为了促进沟通，

19 阿兰·卡布罗（1927—2006），著名当代艺术家、偶发艺术创造者，曾为加州大学圣迭戈分校视觉艺术名誉教授。语引自《艺术与生活的模糊分际——卡布罗论文集》，杰夫·凯利（Jeff Kelly），远流出版公司，1996年，P320-321。

20 约瑟夫·科索斯（生于1945年），20世纪美国最具影响力的观念艺术家。

21 柏拉图（约公元前427年—前347年），是古希腊最著名的唯心论哲学家和思想家，是西方哲学史上第一个使唯心论哲学体系化的人。

人们不断创造出一些精简、压缩复杂含义或长句的缩写词汇。而关于缩略词，阿兰·卡布罗（Allan Kaprow）[19] 在1990年的一篇论文《生命的意义》中曾经有过这样的论述："用数字来说笑话是件严肃的事。一个人必须有许多知识及有笑话历史的训练，才能以一个数字来说笑话。适当地完成，就可以把它变成整个世界。只要听到一个5或者278，你就知道它代表的是呐喊……提供300个笑话给一桌20位已经生活在一起15年的犯人，在1年当中的1100顿早餐、中餐及晚餐，他们共同分享这些笑话……唯有专精此道的人才能在用餐时，听懂这种以巧妙安排的数字来代替的笑话。对餐桌上的那些人来说，暂时停顿了说话的音量，声音抑扬有致，以及他们脸上的表情、姿势和眼神的接触，反射了这20个人对每个数字的反应。可以感受到他们咯咯的笑声及喧闹充满了讽刺和批评。……在平凡的世界里，说得对不对就没有那么重要了。在这个世界里，没有人知道什么是生命的真义。谁能肯定地说生命是螺丝起子或是个瓶盖？……"

而我的作品《ABC》传达的理念便是，任何一种艺术均无"正误"之言，任何一种文化也无"优劣"之分，只是我们自己在混淆着事物的真理，在不断缩减或是扩延着附属于真理之上的"谎言"。

作品《ABC》选用108个网络用语，分别以国际著名艺术家的当代艺术作品加以观念上的诠释来分别复述网络用语的含义。

例如，MPJ，其网络语言为"马屁精"。此作品中的图像部分来源于约瑟夫·科索斯（Joseph Kosuth）[20] 的观念作品《一把与三把椅子》，其中一个是现实的实物椅子，一个是实物椅子的摄影图片，另一个则是字典中对实物椅子这一概念的文字解释。我觉得这一作品很好地诠释了柏拉图（Plato）[21] 提出的"理念"或"形式"这一学说。柏拉图在《理想国》的最后一卷中对画家进行谴责的一篇序言里，对理念或者形式的学说有着非常明确的阐述。在这里柏拉图解释道：凡是若干个体有着一个共同的名字的，它们就有着一个共同的理念或形式。例如，虽然有着许多张床，但只有一个床的理念或形式。正如镜子里所反映的床仅仅是现象而非实在，所以各个不同的床也不是实在的，而只是理念的摹本；理念才是一张实在的床，而且是由

《ABC》
郭蕾蕾
2008 年

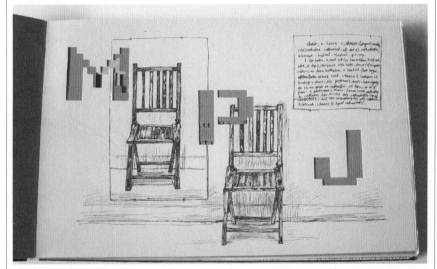

《ABC》之"MPJ"

《一把与三把椅子》
One and Three Chair
约瑟夫・科索斯
1965 年

• 引自《观念艺术》，高逸远（Tony Godfrey），费顿出版社，1998年，P11。

22 引自《西方哲学史（上卷）》，罗素，商务印书馆，1963年，P163—164。

23 达林·艾尔蒙德（1971—），毕业于温彻斯特艺术学院，作品一向以时间为主轴。

24 道格拉斯·胡埃贝勒（1924—1997），美国观念艺术家。语引自《艺术与生活的模糊分际——卡布罗论文集》，杰夫·凯利，远流出版公司，1996年，P206。

神所创造的。对于这一张由神所创造出来的床，我们可以有知识，但是对于木匠所创造出来的许多张床，我们就只能有意见了。哲学家便只对一张理念的床感兴趣，而不是对感觉世界中所发现的许多张床感兴趣。[22] 而画家属于模仿者一类，这里便存在有三种意义上的床：一是自然的床，就是理念上的床；二是木匠造出的床；三是画家的床。那么我们把画家叫作木匠所造的东西的模仿者，也就是和自然隔着两层，是对影像的模仿。因此，模仿术和真实的距离是很远的。而这似乎也正是它在只把握了事物的一小部分（而且还是表象的一小部分）时，就能制造任何事物的原因。例如，一个画家将给我们画一个鞋匠、木匠或别的工匠。虽然他自己对这些人的技术都一窍不通，但是，如果他是个优秀的画家的话，只要把他所画的例如木匠的肖像陈列得离观众有一定的距离，他还是能骗一些人，使他们信以为真的。

约瑟夫·科索斯也借此向观众提出疑问：艺术到底是什么？一个是椅子的概念，一个是对应这一概念被木匠制作出的现实的椅子，一个是摄影师对着木匠所造的椅子拍摄下来的图片。约瑟夫·科索斯将这三者同时呈现在人们面前，他在指责什么？艺术家到底是要像摄影师一样去做第三个模仿者，还是做高于哲学家的，揭示世间一切"骗术"的人？此时，艺术家所创作的艺术还是在如实地模仿生活吗？还是要做生活的揭秘者？因此，在这一幅作品中我用"MPJ"（马屁精）来形容这件作于1965年的观念作品，着实地狠狠地拍了一个柏拉图的"马屁"！

再有如前文提到过的关于时间的作品，在《ABC》中也出现了，如PK，网络用语解释为"比拼"。此幅图像来源于达林·艾尔蒙德（Darren Almond）[23] 的作品《其间》，达林·艾尔蒙德的作品一直关注时间的通道、期限与经历。而《其间》表现了时间与空间的相似性关联，其将一巨型电子时钟显示器安置于一个长约12米的集装箱内，用6天时间从伦敦邮寄至纽约，其间时钟与全球定位系统相连接，显示格林尼治时间，用以阐释时间的置换与不同空间的位移。运用同样类似的主题，另外一位艺术家道格拉斯·胡埃贝勒（Douglas Huebler）[24] 也曾经做过艺术实验：1967年1月9日，一个大小为1英寸×1英寸×3.25英寸的透明塑料盒子，被放在一个比它稍大一点的纸箱中，以挂号邮件的方式寄到美国加利福尼亚州伯克利。但它因

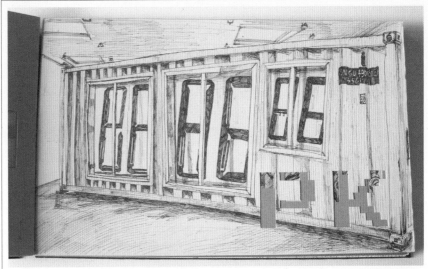

《ABC》之"PK"

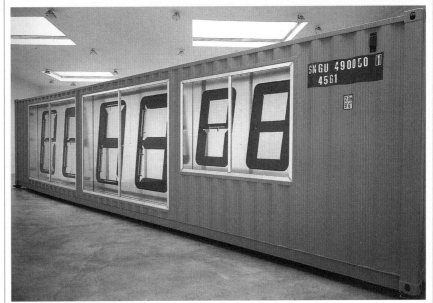

《其间》
Meantime
达林·艾尔蒙德
2000 年
• 引自《艺术现在》，TASCHEN，
2005 年，P23。

无法投递而被送回，在它被退回后，整个包裹又被放在另一个较大的箱子里，然后寄往犹他州的河镇。同样地，包裹因无法投递而退回给寄件人，另一个装着所有先前的箱子的包裹被寄往内布拉斯加州的埃尔斯沃斯；再以相同的处理方式，寄往爱荷华州的阿尔法；再寄往密歇根州的塔什科拉；最后送往了马萨诸塞州的哈尔。结果在为期 6 个星期的时间，它的路线将美国东西岸连接了起来，跨越了将近 1 万英里的土地。最后送出去的箱子、所有挂号邮件的收据，以及一张地图和一份说明这整个行为系统的文件资料，成就了这件作品。

　　这两件作品均超越了单纯的以时间性艺术著称的音乐与以空间性艺术著称的绘画，其实是时间与空间的"比拼、PK"。

也正如平克·弗洛伊德（Pink Floyd）[25] 在其成名作之一《时间》（Time）的歌词中所描述的："我们总在与时间一起赛跑，但当赛跑的人逐渐跑不动时，回头看太阳，其依旧是原先的太阳，依旧光芒四射，而人们的年华早已于漫长的赛跑中逐渐消磨、逝去。"而我们也永远无法与时间 PK，因为我们自身便是时间。

艺术家书作为艺术复述的空间，可视其作品的内容来确定其空间的大小。《ABC》这一作品以全钢笔黑白画结合手工线装的方式制作完成。108 个作品中的每一个都是独立的，对网络用语的意义和概念均做出了另一种艺术观念的复述，每一个都有着与之相适应的艺术观点和作者独立的艺术见解，同时 108 个作品以多种角度和立场共同论证及复述了主题的意义，具体地反映了社会生活形态。作品采用了最古老的手工锁线装订技法。画面中网络用语的文字以镂空形式表现，以取得每一件作品之间的关联性，同时在多幅作品叠加时，由于每一幅作品颜色的反差，镂空部位更产生一种数字影像中的马赛克效果，并在不断翻动过程中产生变化，从而形成叙述空间的纵深和网络交织的艺术效果。

《窝·蜗》

一件艺术家书作品如无特殊艺术观念的传达，在大多数情况下可以消除或削弱其自身的复数性，而更加强调其对自然形态与生命生存的复述、再复述，当然这也是艺术创作与表现中最本质的东西。但是艺术家书创作并非排除复数性艺术在作品中的体现与应用。我在作品《窝·蜗》中就是强化了这种复数性的概念，使其转化成复述语言和艺术。

前面谈到，自然界中的一切生物都可以被模仿、被复制，从而形成一种复述性概念。到了 21 世纪的今天，克隆植物、克隆动物已经可以实现，如果没有道德观念的约束，克隆人也许早已跑遍了世界。美国的社会发展模式就像是一块"版"，将形状印在世界各国的国土上，同时渗透到社会的各个领域。多少个国家和地区的城市都要建设成国际一流大都市。如今走在北京的街上，儿时记忆中的京城已被现实中的景象所取代，再也找不到旧时的坐标。看着周遭的景象既熟悉又陌生，有时忽然感觉，自己是否身处他乡？竟然分辨不清是在北京还是上海，是在纽约、华盛顿还是东京。很显然，地域性在这个时代逐渐

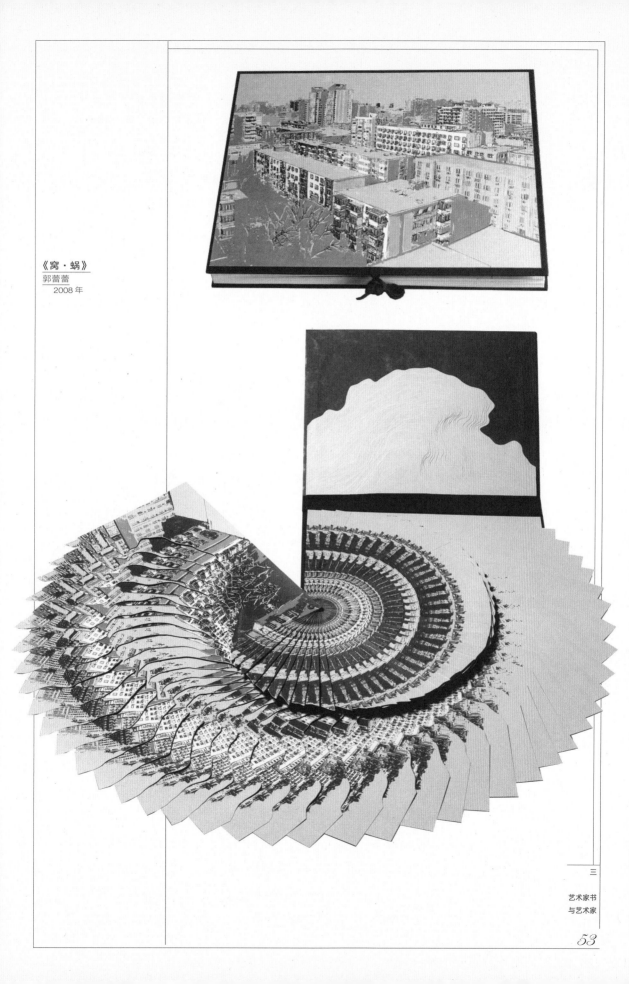

《窝·蜗》
郭蕾蕾
2008 年

26 引自《麦克卢汉精粹》，埃里克·麦克卢汉、弗兰克·泰格龙，南京大学出版社，2000年，P323。

4 《逆风》，1954年。引自《麦克卢汉精粹》，南京大学出版社，2000年，P322。

被消除，城市就像是人类捏造的构成物——它的四周被水泥、柱子和电线的森林围住；而自然本身，如绿地、下雪、猫和狗，则变成这一捏造物中石头和钢铁的一部分。经由橱窗、动画和电视荧幕、大众及私人照片、杂志广告、艺术复制品、汽车和公车海报、廉价艺术展示，虚假的自然大量传播开来。很清楚的是，在视觉的世界中，没有任何一个时期像现在有如此多的复制品及假造技巧的运用，被这么多明星照、风景、著名事件的艺术复制品包围着，我们失去了辨别什么是自然、什么是人造物的敏感度。复制品、连续性、大量制造的状况，已经成为日常生活中的标准；而艺术，它模仿这个不断模仿自己的社会，成为生活的一面镜子，这两者都是假造的。作品《窝·蜗》的想法正是源自"城市令人迷乱的'特质'"。

《逆风》（*Counterblast*）[26] 在1954年曾经刊登出这样的描述："都市，不复存在，只是作为旅游者的文化鬼魂而存在。

任何路边小吃店，只要是有电视、报纸和杂志，就和纽约巴黎一样成为包揽天下于一身的场所。今天的国际大都会是课堂，广告是老师。学校的课堂成了过时的拘留所，中世纪的地牢。国际大都会已经过时。"

当代人们的生活空间越来越狭小，地域性越来越模糊，东西世界、南北两极的人们可以混杂居住，而可供人们栖息的窝也变得大同小异，就像蜗牛的窝一样，无论怎样千变万化，种类繁多，至多也逃不出一个中心窝点。而我在《窝·蜗》中传达的正是这种理念。整本书由七十多张丝网版画组成，并将其连接起来，按不同比例递次分割成两部分，主体部分由大到小，固定在封底并能够灵活转动的一点上。以这一点为中心可将书页一页页像蜗牛一样呈螺旋形展开，从而得到不断变化与重复

的建筑楼群以及形似中国地图的地形剖面，体现了世界各地的地域特征逐渐同化的趋势。书页的另一部分也按由大到小的顺序，固定在封面的纸板内侧，其形状如同大地和山脉的地球原始表面特征，形成原始与现代形态的对立。当两部分书页全部合拢在一起时，两部分又组合出一本完整的书，形成一种和谐统一的形态。在这件作品中，七十多张版画作为一件整体的作品的元素同时并存。

《道》

艺术家书的艺术形式有着与通俗读物相悖的创作概念，而不排除作品的故事性以及连续性的叙述方式。但是艺术家书作品的连续形式，必须与作品概念相适应，这是贯穿作品艺术语言的延展手段，是时间与空间的整合。作品《道》便是通过这种连续性的复述表现来实现艺术观念的有机传达。

如果说自然是一种复述，就像太阳每天都照常升起，终年不变地往复循环着，而生活在阳光下的人以及地球和整个地球上的生物就在不知不觉中变化着。由生到死，从春到冬。人创造了时间的概念，却让我们感到生命的短暂，还有等待的漫长。时间到底是什么？是重复不断每日升起的太阳？还是日复一日的衰老，消失，再又重生的人以及自然界的万物？

作品《道》正是描述一种从无到有，又从有到无的自然规律。作品采用丝网版画印制技术，在不断重复印制的过程中，使图像逐渐模糊直到消失。其主要使用汉字"道"作为观念要素。道在《辞海》中的解释为："道路；指法则、规律；宇宙万物的本源、本体，《老子》，'有物混成，先天地生……可以为天下母。吾不知其名，字之曰道'；方法。"而我的作品采用道作为主体，主要比喻人人要遵循的理法及行为道德。

记得艺术家徐冰曾对自己的作品作过这样的见解："艺术是意识形态的一部分，是文化状况最敏感的部分。碰触文字，就是碰触人类思维最本质的部分。"中国文明有五千年历史，中国文化博大精深，几千年前我们的祖先即总结出：道是宇宙运行与自然发展的规律，万物生化的法则。正像老子所说，"道可道，非常道"，"天下有道，却走马以粪。天下无道，戎马生于郊"。还有孟子所讲："得道多助，失道寡助。" 真实的世界是十全十美的，只要我们依道而行便可以听到它、看到它、

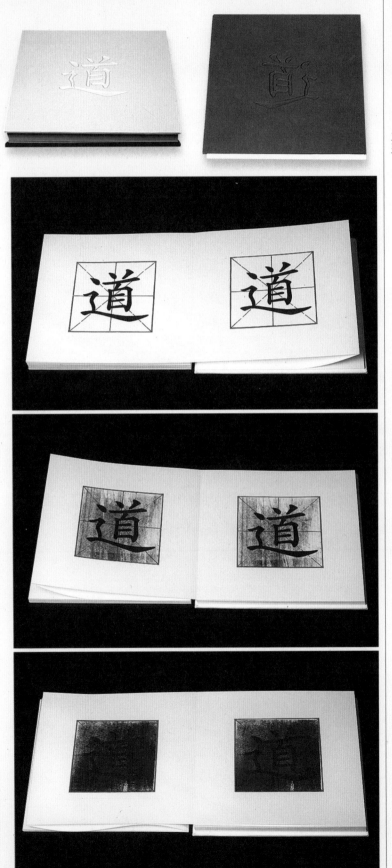

《道》
郭蕾蕾
2009 年

了解它。如果我们做不到，背离了道行规律，那么我们将会使这个世界变成悲剧。

以上论述及诸多作品的实践意义

今天，在新的历史条件下，作为艺术家需要做什么和怎样去做，才能适应社会发展的需求，这无疑是摆在我们面前的首要任务。明确地说，我们的任务是要创立新的艺术和发展它的方法，以取得艺术作品与时代精神的联系。一切过去的艺术和经验，以及某一传统艺术的丰硕成果，需要我们来传承，而更重要的是我们需要去发现与发展一门新的艺术类型。

由于艺术家书具有特殊的叙述空间，其为作品的艺术表现和学术观念的表达提供了更加宽阔的领域。很显然对于我们来说，艺术家书就是一门全新的艺术领域，它需要更多人的参与以及社会各界的扶持。自从中国的"八五新潮美术运动"出现以来，花了超过 20 年时间，中国当代艺术才有了今日蓬勃发展的局面。那么，艺术家书作为当代艺术的一个分支，是存活、生长还是消亡？

以上的探讨和创作实践显然还有不成熟之处，但是艺术家书所反映出的艺术魅力，以及这一得天独厚的艺术形式与功能是其他艺术形式很难具备的。我希望通过自身在艺术家书上的创作实践，使其无论是在表现形式还是学术表达方面，都能够不断进步、日臻完善，让更广泛的社会群体认知与感受到艺术家书。我也希望不久的将来会像马歇尔·麦克卢汉所说的那样——书籍即将不再是个人表达的工具，而是成为集体对社会的探索。

学院中艺术家书教育的探索与实践
The Exploration and Practice of the Artist's Book Education in Colleges

徐小鼎

近年来，越来越多的艺术院校开设了艺术家书的专业或是相关课程。这一艺术形式与平面设计、版画、印刷和插图等科目关系紧密，属于艺术与设计的交叉范畴，因此学院教育中相关的专业和课程大多安排在平面设计和版画专业中。在教学中，授课教师会向学生教授书籍的装帧形式、制作技法和创作理念。和平面设计类书籍设计课程相比，此类课程更偏向于学生自主地创作，并强调在作品中融入艺术性、观念性和实验性。

笔者所在的清华大学美术学院视觉传达设计系在书籍装帧设计方面有着悠久的历史和传统，其前身之一就是中央工艺美术学院的书籍艺术系。邱陵、余秉楠、吕敬人等一大批中国现代书籍设计的先驱和名家奠定了清华大学美术学院甚至中国设计教育中书籍设计课程的大纲与体系。近年来，在原有书籍设计课程的基础之上，本科三年级开设有"活板印刷与手工书"的必修课程。在4周的课程中，学生需要学习手工造纸、活板印刷、木刻版画和书籍装帧等多个内容，并且从艺术家创作的角度入手，独立地进行文本的选择和编写、插图的创作、排版的设计和书籍的装帧等，最终完成若干件手制书的作品。在整个专业的课程体系上，手制书创作和原有的书籍设计课程互为补充，启发学生从多样化的角度理解书籍艺术。笔者亦曾经担任广州美术学院版画系书籍装帧专业"实验设计"课程的教师，该课程是本科四年级的第一门课程，旨在打开学生的眼界和创作思维，为其后的毕业设计作准备。课程以"翻阅"为主题，要求学生结合电子阅读的浏览模式制作出具有创新性和实验性的书籍作品。

今天，纸质书籍受到了网络时代电

子阅读的巨大挑战。时代的发展也迫使书籍本身必须做出相应的变革。艺术家书的相关课程不仅仅要教授学生书籍的历史沿革、装帧技术和设计准则，也要引导学生运用书籍回应时代和社会的主题。比如"手工书实践"课程要求学生结合自身的生活经验与田野考察将自我表达及具有普遍意义的对社会问题的观察和认识带入书籍的创作之中。在这一过程里，学生所做的已经不单单是封面设计和编辑设计的工作，整个书籍作品更像是一件具有自我风格、叙事性和观念意义的艺术作品。在此，艺术家书中创作和设计的主体得到了凸显，学生自我创作和自我表达的意识也得到了培养和彰显。与此同时，课程还积极地与社会机构进行合作，2021年将学生的作品带到了武汉视觉书店举办的"愉阅——艺术家手制书邀请展"上，获得了较好的社会反响。同为任课教师的原博副教授点评："对于这些未来的设计师或艺术家来说，这样的过程真可称得上是一次对书籍的顶礼膜拜。在数字化阅读的时代，相信这样一份亲手制作的礼物会成为你永久珍藏的记忆。"还有如四川美术学院、湖北美术学院和西安美术学院的相关课程集中在版画系的书籍装帧和插画专业中，专业课程结合了版画制作和插图、书籍装帧设计等内容，在教学中强调作品艺术性和实验性的统一。比如西安美术学院，在其版画系第三工作室（插图工作室）、第四工作室（数字

和公共图像工作室）和实验艺术专业都设置了相关的课程。版画系第三工作室主任刘益春副教授结合西安当地深厚的文化积淀和艺术传统，在工作室的专业课程设置中别出心裁地推出了"古籍翻刻"课程，指导学生运用传统的造物方式和艺术语言表达当代人的情感、思想和生活状态。在课程中，学生不仅可以在教师的指导下学习古代书籍的装帧技术、雕版和印刷方式，同时通过实践在纸张的选择、内容的编撰、工艺的把控和最终形态的呈现等方面体味古人造书的心境，理解古籍中体现出的中国传统造物思想。学生的作品既体现出其对传统文化艺术的尊重与传承，又带有年轻人应有的锐气和对现实生活的关注，在"摹古"的过程中构建书籍在当代语境中的价值和意义。

很多学生选择以此作为其毕业设计和创作的主题，并在毕业之后延续这样的创作思路，进行更加深入的研究和创作。学院教育能够给予这一艺术形式在创作群体数量上的保证，学生在进入社会工作或是在学院继续深造后持续的创作为保持艺术家书新鲜的活力提供了坚实的基础，也能够使学院派的艺术思想和学术理 论研究精神深入艺术家书未来的发展之中，使其发展更具学术性和前沿性。在这一过程之中，我们仍需要不断地根据实践经验和艺术与社会发展的语境调整教学思路与体系，以更好地应对社会和艺术设计领域中新的发展和变革。

与书籍艺术的十年

A Decade with Art of Books

谭 坦

与书籍艺术相遇

我与书籍艺术的初次相遇是在赴英留学时。我本科就读于中央美术学院版画系第五工作室，工作室以插图为主导研究方向，导师是高荣生先生和武将先生。2012 年我本科毕业时，由于高老师快到退休年龄，已经不能再接收研究生，所以我决定放弃保研的机会。高老师建议我出国开阔眼界，尤其推荐我选择跟本科有区别的专业。这个建议和我的想法不谋而合，我总觉得插图是一个中间环节，不与文本放置在一起、印刷在纸面媒介上，好像创作就不是完整的。所以我开始专注于寻找与书籍相关的学校和专业，在寻找中发现了伦敦艺术大学坎伯韦尔学院设立的书籍艺术（Book Arts）专业。看官网介绍，这是欧洲第一个建立书籍艺术专业的学校，这对我

产生了极大的吸引力。我已经在申请前反复阅读过官网上关于该专业的介绍，模糊地认识到对于这个专业来说，书籍的定位不局限于媒介，学习的内容也并非排版设计，但在第一天上课时，听到老师提出的第一个问题——"一本书为什么要能翻开呢？"，我才意识到自己对于这个专业的预设还是被局限在国内上学时的认知范围内了。毕竟这个在西方已有百余年发展历史的专业，没有出现在国内任何一本艺术史或艺术理论的书中，网络上的相关作品和词条解释也寥寥无几。如此开端反而引发了我更加强烈的学习兴趣。

书籍是综合体，涉及图像与文本关系、人类思想和文明演进、材料科技与印刷装帧工艺等方面，需要研究者不仅

具备艺术常识，更要博学广识。同时，英国的研究生教学重视"讨论"环节，多数课程是安排同学们围坐在一起互相评论作品，在对话中激发想法。这需要每一位学生不仅能清楚地解释自己的作品，还能对别人的作品进行评价。以上两点原因促使我在英国短短一年多的学习时间中阅读了大量的参考书籍，也几乎没有错过任何一个展览，恶补理论知识，尽可能多地浏览艺术家的作品，也积极地去了解当代艺术界关心的话题。这种高强度、高浓度的学习积累为我之后的研究和创作提供了充足的养分。即使到了今天，它还在缓慢释放。

从学到教的历程

2013年底毕业回国后，我接受武将老师的邀请，开始参与第五工作室的教学，将我在英国学习到的知识和理念分享给学生们。一开始，我将留学期间对我产生很大启发的课题直接搬到课堂中。两周时间里，让学生从书籍的翻阅结构和纸张折叠的可能性入手，创作书籍艺术作品。但由于水土不服的原因，学生的创作方案过于注重形式而显得流于表面，缺乏深入思考。这时候我才意识到，我在国外的研究生学习经历并不能给我所面对的本科教学提供太多的参考。研究生已具备一定的专业基础，且有相对丰富的生活经历和相对完整的价值判断，研究生导师起到的是指南针般的作用，并不会提供循序渐进的课程，更多时间是用于与学生围绕具体话题进行讨论、推荐相关的参考书和艺术家。我转而在国内高校中寻找依据。一些学校的平面设计专业、版画专业会借鉴书籍艺术作品中的特殊形式来激发学生创作的灵感，但未成体系。徐冰老师把"艺术家手制书"的概念通过展览的方式带到了中国观众面前，也没谈及教学环节。短期的工作坊活动或一场讲座只关乎创作者个人经验的传播和分享，但完整的教学体系不是知识的拼凑，更不应止步于对既有作品的模仿，它需要建立于对有历史的、有方法论的创作语言的研究之上，形成一个相对全面和严谨的系统。我当即发现要构建一个适应于中国文化背景、能被本科学生消化的书籍艺术教学体系，几乎要从零开始。

更大的难题是，一方面在构建教学体系之前，"书籍艺术"的定义也是悬而未决的。你会发现目前所有的文章和讨论都要花费大量的篇幅进行定义，而很难深入到对细节问题的探讨。这种开放状态当然会在一定程度上使创作者保有思维层面的活力，但对于建立一种教学体系显然是不够的。绘画发生于平面之上，雕塑作用于空间之中，书籍的独特语言到底是什么？韵律感、结构性？这些都是所有艺术具备的，并非书籍的特性。一件书籍艺术作品的展签应该包含哪些项目？用"综合材料"表述，还

是需要把纸张和印刷材料写清？尺寸按照开本规则来写，还是将其作为立体物件来标注长、宽、高？对一件书籍艺术作品的评判标准到底是什么？这些问题并非终结于非此即彼的答案，思考和论证的过程能一次次地帮助我们找到书籍艺术的定位和意义。另一方面，教学体系建立的难度主要在于明确培养目标。作为一个教学单位，我们无法去追求"最好的"书籍艺术教育，就像大家熟悉的绘画、设计、理论的教育一样，不同的教学单位基于其角色定位和历史发展脉络会展现出截然不同的教学特色，每个教学单位的局限性也是助其发展的立足点。所以在探索过程中，我们更多地将视线拉回插图与书籍的关系中，重新审视版画能赋予书籍的视觉能量，并着重关注中国文化背景中图与文的独特呈现方式，以版画系第五工作室四十余年的插图研究历史作为梳理书籍艺术发展脉络的丰厚土壤。

这些年我投入了大量的时间去翻译著述，为拥有一手研究资料一点点地攒钱去收藏作品，一个学期从早至晚陪伴学生完成作业制作，以验证课程目标和作业要求的合理性、有效性。同时，我积极地参与高校间以及民间机构举办的研讨活动，包括到广州美术学院、宁波大学科学技术学院设计艺术学院做短期工作坊，到四川美术学院、清华大学美术学院、中国戏曲学院做讲座，去尤伦斯当代艺术中心、保利艺术中心、上海西岸艺术中心参与相关主题的对谈，并多次承担书籍艺术展览的策划工作，与艺术机构主理人、策展人、图书馆馆长、藏书家、艺术家、出版行业工作者以及高校中的专业教师交流想法。

进行概念定义与构建教学体系两项任务是并行开展、互相推进的。基于教学实践和大量研究总结，我得以在课堂

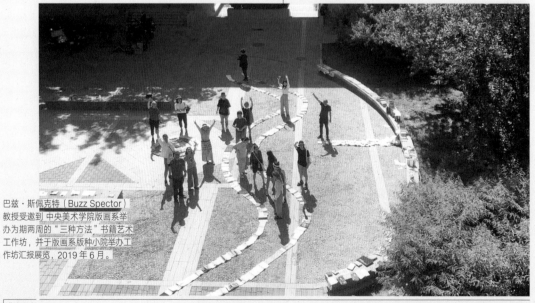

巴兹·斯佩克特（Buzz Spector）教授受邀到中央美术学院版画系举办为期两周的"三种方法"书籍艺术工作坊，并于版画系版种小院举办工作坊汇报展览，2019年6月。

艺术家书
Artists' Books

藏家王骥先生受邀到版画系分享"艺术家手作书"藏品，2021年4月。

笔者受邀参加在尤伦斯举办的 abC艺术书奖主题论坛，2021年6月。

笔者策划并参与"君匋"第二届全国书籍装帧艺术展"同一条河流"学术邀请展单元，2021年9月。

"同一条河流"书籍艺术邀请展在北京圣之空间展出，2022年7月。

在中央美术学院图书馆举行的展览"观文之径"中，展示了第五工作室学生创作的20件书籍艺术作品，2023年3月。

中帮助学生梳理近年来高频出现的与书籍艺术相关的活动及名词，它们的名称中往往同时带有"书"和"艺术"，多数观众甚至创作者并未对其定义和区别有清楚的认识。它们包括伴随版画技术的普及在 20 世纪的欧洲牵动半个艺术圈的"艺术家之书展"、通过"钻石之叶：全球艺术家手制书展"亮相在中国观众面前的强调材料和空间等非阅读功能属性的"艺术家手制书"、每年吸引大批年轻人关注的 abC 艺术书展上的独立出版物、受出版人关注的"最美的书"评奖、用皮质材料和华丽的烫金工艺制作的装帧作品，还有艺术展览中以书籍作为现成材料创作的装置作品。同时，将这些名词与外文语境的命名并置分析会梳理出更清晰的脉络，包括艺术书（Livre d'art）、艺术家书（Artist's Book）、书籍艺术（Book Arts）、书籍实物（Book Objects）和艺术图书（Art Book）等。当然，作为艺术创作和艺术欣赏的主体，

并非必须分清这些定义，但在学术研究领域，全面的了解和严谨透彻的分析是一切发展的基础。在这些探讨之后，我们可以更加坚信使用"书籍艺术"这一名称的选择——它不强调创作者的艺术家身份，也不以手工作为价值判断的依据，而是明确了主体是艺术作品的定位，将视线全部集中于作品内涵本身。

2022 年 4 月，我以 abC 艺术书奖评审顾问的身份发表了关于书籍艺术评价标准的看法："对于书籍艺术作品而言，其有文字与否，是薄是厚，数码印刷还是限量版种印制，都不是决定其水平高低的根本因素。重要的是创作者有没有借由作品对人类长久以来的阅读历史做出反应，对惯性的阅读机制提出质疑，对固化的阅读内容有突破性的扩展。不是所有承载'新颖的内容'与'艺术性的内容'的作品都算书籍艺术作品，它应该在某种程度上对'阅读行为'有所激活。"

书籍艺术课程的建立

在我上本科时期，工作室就有"书籍装帧"课程，课程时间为 4 周，如我在开篇所说，书只是作为结果、作为插图的完成式而存在。我留学回国参与教学后，武老师鼓励我重新设计课程，将书籍艺术的内容融入进来，但因为更改课程名称涉及程序较为复杂，所以还沿用"书籍装帧"的名字。这 10 年间，"书籍装帧"课程从独立的、阶段性的、仅

以创作书籍艺术作品为目标的课程，变为串联整个工作室教学的线索，使插图专业基础课、插图创作课和版画课都焕然一新。

书籍作品的内容创作训练出现在大三第一学期，在第二学期学生将进入书籍制式的研习与借用环节，书籍制式是书籍区别于其他表达媒介的核心特点，对制式的发掘使书籍作品不再只作为视

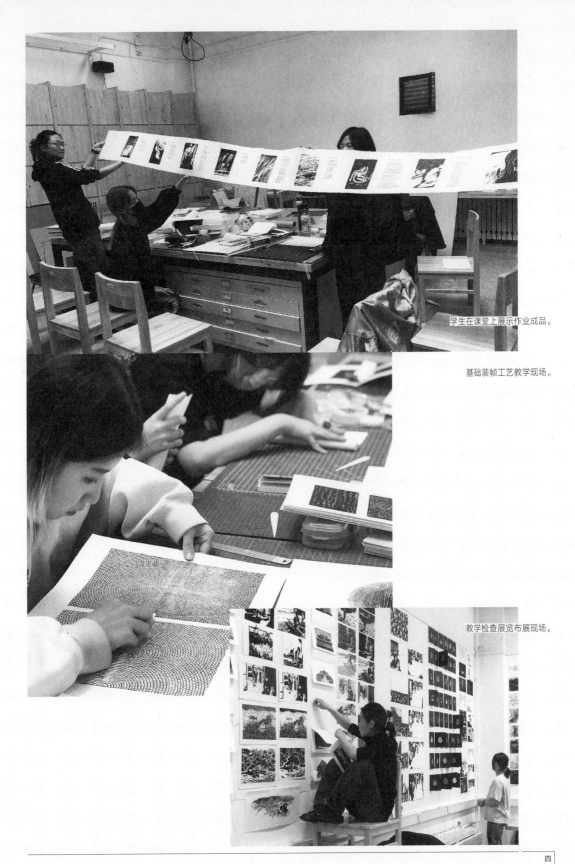

学生在课堂上展示作业成品。

基础装帧工艺教学现场。

教学检查展览布展现场。

觉艺术的副产品，而拥有自己的表达语言。第三阶段则是在前两部分学习的基础上进行思维拓展，以思考书籍与社会产生关系的方式为起点，导向对阅读行为及阅读文化的探讨，并以此为出发点进行创作。

书籍的内容构成包含两大元素——文本与图像，大三学生进入工作室面临的第一个课题就是图文关系训练。"插图一"课程引导我们穿越回100年前艺术家介入书籍创作的高峰时刻，以文本为线索，以艺术家的独特视角创作插图，再以版画的形式进行手工印刷，并限量发行。我们当然要认识到，对于强调艺术"自主性"的今天，那个时期的作品并不足够单纯，它们中有不少是出版社的邀约之作，是为中产阶级准备的一种可入手的收藏品。这一点恰恰为这个课程提供了一个讨论框架与实践起点。但不可否认的是，创作者不附庸潮流，不以娱乐和销量为目标，将自己独到的艺术观点展现于文旁、纸间，如此创造出的成果仍源源不断地为人类的精神发展提供丰富的养分。课程引导学生以《诗经》为文本依托，进行插图创作。选择《诗经》是基于其经典性、丰富性和灵活性的考量。课程并不要求学生完全遵照文本原意进行图解，而是鼓励学生站在今天的角度，重新解读《诗经》，生发自己的创作主题。在打磨具体画面之

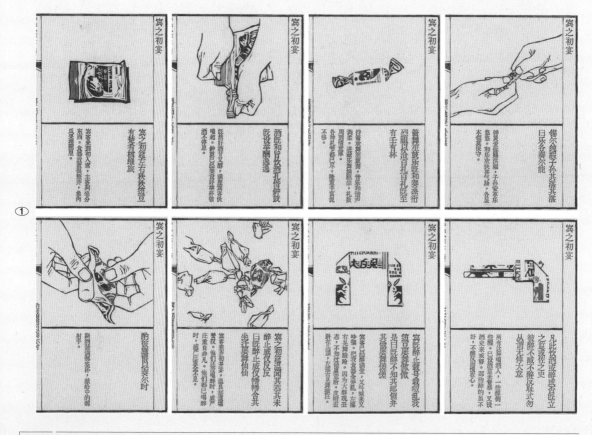

艺术家书
Artists' Books

① "插图一"课程作业 ◎《宾之初宴》（部分内页）◎ 王怡宁 ◎ 2021 年

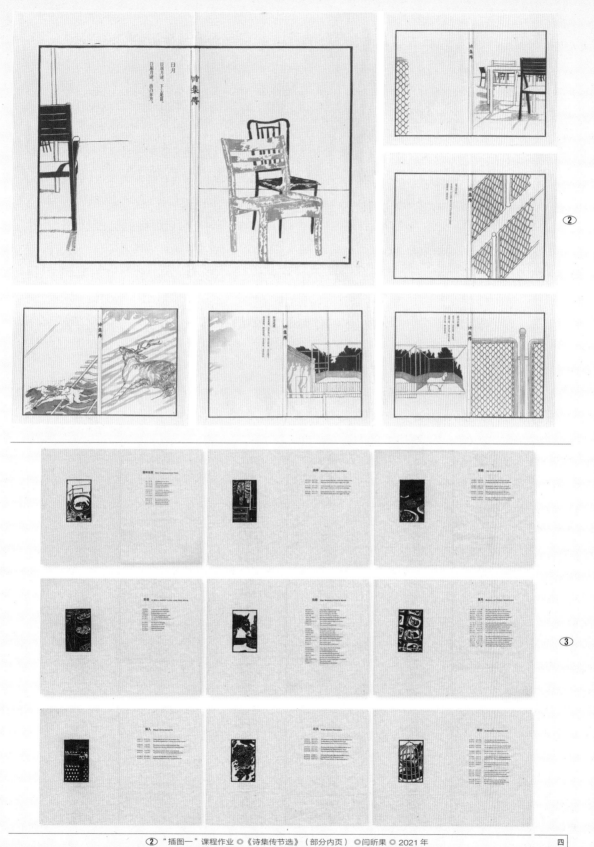

前，图像的序列关系以及图文的版面位置关系是首先要考量的问题。同时在这一阶段，学生将学习以版画手段呈现插图的方法，体悟版画语言的独特魅力，并掌握经折装、锁线装等基础装帧工艺，为之后的"书籍装帧"课程打下基础。

在学生具备基础的内容创作能力之后，下一个训练是对书籍制式的敏感捕捉与恰当借用。在当今时代中，艺术家利用日常生活中的物品、词语和资料，通过改编或转化，在信息与意义的网络中制造新的连接。不同类型的书籍因其功能的不同而呈现出截然不同的面貌，字典、小说、课本、菜谱等不同类别的书籍体现着人类各方面的发展需求，而不同的版式——由页边、版芯、标题、正文、插图、注释、页眉、页码等构成，最终演变为不同的视觉制式，存在于大众的视觉记忆之中。"当书籍作为艺术的表达媒介时"，这句话并不意味着，我们面对的是一摞白纸，往一摞白纸中塞进"艺术性的""非常规的"内容，就能得到一件书籍艺术作品；这句话可能意味着，我们需要去了解一个有着复杂历史和背景的"现成物"，只有破解其中的编码，才能创作出有深度的作品。"借用制式"是工作室创建的实验性课题，它通过对人们习以为常的书籍视觉框架进行挪用或拆解，引发读者的思考。

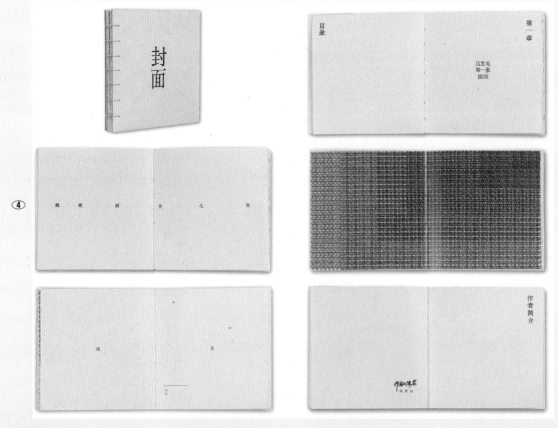

④

在第三阶段的学习中，学生将从对书籍媒介的研究过渡到对阅读行为的探讨。为什么我们看到的很多书籍作品没有"内容"？为什么越来越多的绘画、装置、行为作品中出现书籍这一物象？我们又该如何看待对现成书进行改造的创作？从教学的立场来看，我们有必要充分地讨论所有这些现象，而不受制于任何粗浅的概念划分。19世纪出现的"艺术家之书"成为了联结艺术家与书籍的开端。社会在发展，艺术的定义和使命也在变化，书籍在不同的时代为艺术家提供着不同形式的养分。为了让学生能在此课题训练中有更多收获，工作室特意开设了与跨学科专家学者进行联合创作的艺术项目，项目的主要目的是为学生提供与"活"的文本、思想直接交流的机会。工作室以2019年与北京大学人文社会科学研究院的学者们合作的"学者之书"项目作为开端，2021年与著名词曲作家合作了"音乐之书"项目，2023年又与湘南学院临床医学院的师生合作开展了"医学之书"项目。

近年来，随着书籍艺术展览在各大美术馆及民间艺术机构的举办，各艺术高校纷纷增设书籍艺术的相关专业或研究方向，越来越多的中国艺术家投入以书籍为媒介的艺术创作之中，社会关注

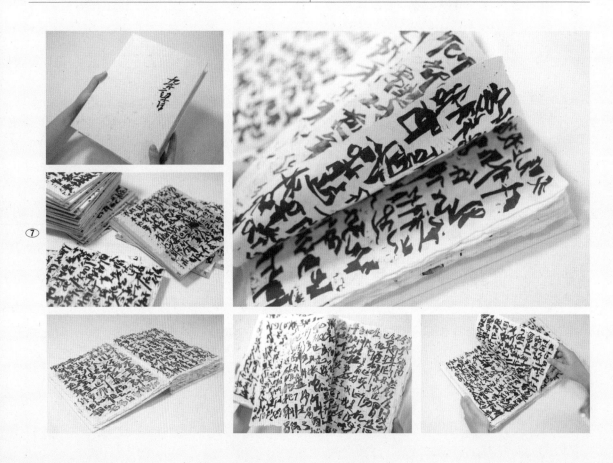

艺术家书
Artists' Books

① 《杂言杂语》 ◎ 朱钰滢 ◎ 2022年

⑧

⑨

⑧《时间晶体》◎张瑄◎ 2021 年
⑨《我想我的主意改变了主意》◎曾冯璇◎ 2022 年

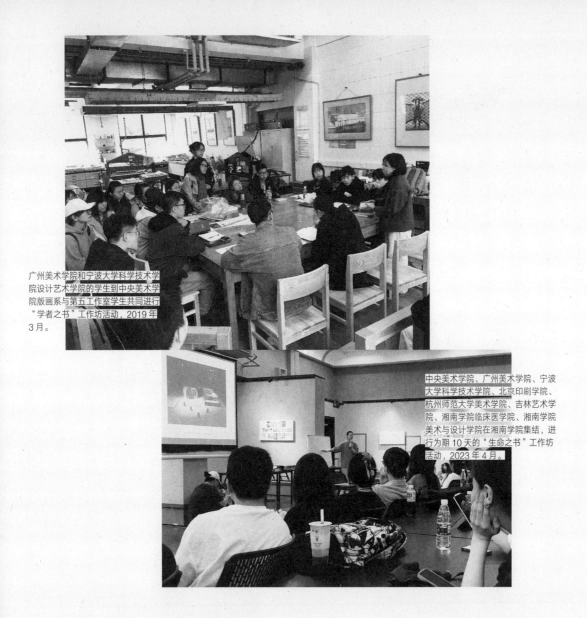

广州美术学院和宁波大学科学技术学院设计艺术学院的学生到中央美术学院版画系与第五工作室学生共同进行"学者之书"工作坊活动，2019年3月。

中央美术学院、广州美术学院、宁波大学科学技术学院、北京印刷学院、杭州师范大学美术学院、吉林艺术学院、湘南学院临床医学院、湘南学院美术与设计学院在湘南学院集结，进行为期10天的"生命之书"工作坊活动，2023年4月。

度也越来越高。第五工作室的研究目标就是明确书籍区别于其他艺术媒介的创作逻辑，完善具有可实操性的书籍艺术的教学方法，建立有理论依据的评判系统，为书籍艺术在中国未来的发展打下基础。书籍艺术教学从无到有，离不开很多人的帮助，还有很多核心问题有待探索与梳理。对书感兴趣的人都有一种勤奋工作的状态，一颗对世界充满好奇的心，还有乐于分享的品质。希望创作者、收藏者、研究者之间能有更多对话的机会，从不同的角度和层面出发，打造一个更加丰富的书籍艺术的世界。

在欧洲，很早之前便有以版画作为插图的精装书，精装书的制书工艺作为一项传统而古老的手工艺，一代代地传承。提起欧洲的精装书，人们总会联想到装帧精美的外封，烫金、起鼓的工艺，书封四角上传统纹样的金属角饰，文学经典著作或是艺术大师的绘画作品。我们在艺术家书的早期发展历史中可以看到精装书的身影，文学巨匠与艺术家的作品结合，加之装帧师精致的书籍设计，集成了众多的典藏作品。

精装书有两种创作方式，一种是使用技法性的精装书装帧工艺，另一种则是在原有文本内容的基础上，装帧师根据委托内容进行的二次创作，也可称作精装书的现代创作形式。在当下，现代阅读习惯于轻便、快捷，法式精装书以何种形态与书籍发生着联系？又与艺术家书有何相似与不同之处？

编者题记

现代主义的书籍装帧艺术实验

Modernist Experiments in the Art of Bookbinding:
Taking Louise-Denise Germain as an Example

——以路易斯－丹尼斯·日耳曼为例

钟 雨

　　能被写进装帧史的藏书家，各有自己偏爱的装帧样式，有时一小群人甚至一个人的喜好，就决定了书籍的时代审美。从国王、神父到官员、巨贾，在知识和黄金一起被垄断的时代，决定书籍样式的人往往也负责做出其他重大社会决定。西方的现代性始于哲学，应用于经济、政治，辐射至建筑、艺术等领域，社会结构和生活方式也随之改变，人们进入重视理性和逻辑的时代。在现代主义兴起之时，推翻传统、鼓励创新的呼声和行动四起，书籍装帧和其他许多工艺美术行业一样，受到各种艺术流派的影响，反过来也参与推动了现代艺术的发展。装帧师开始服务于更开放的"新派"客户，一千多年来制造书籍的人，在这时渐渐分化成为艺术家、设计师、工艺师和工人。然而，这些身份的界限又非常模糊，在收藏级装帧图书上署名的人，不一定是这本书的直接制造者，在装帧史中留下自己姓名的装帧艺术家，大多也是第一代的平面设计师或书籍设计师，如威廉·莫里斯 [1]（William Morris），保罗·博内 [2]（Paul Bonet）。

1 威廉·莫里斯（1834—1896），英国艺术与工艺美术运动的领导人之一，被称为"现代设计之父"，也是英国社会主义运动的早期发起人之一。

2 保罗·博内（1889—1971），法国著名的装帧师和封面设计师，其独特的装饰风格受到许多藏书家的推崇，为迦利玛出版社（Gallimard）设计的工业精装书也大受好评。

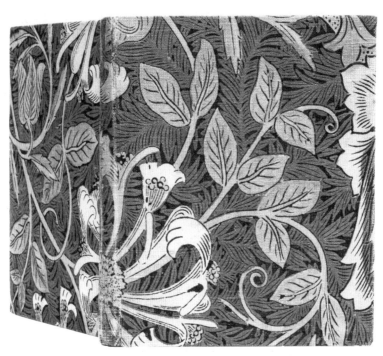

《山之根源》
The Roots of the Mountains

威廉·莫里斯
1892 年

• 图片来源：《装帧创意史》（*Histoire de la Reliure de Création*），伊夫·佩雷（Yves Peyré），2015 年。

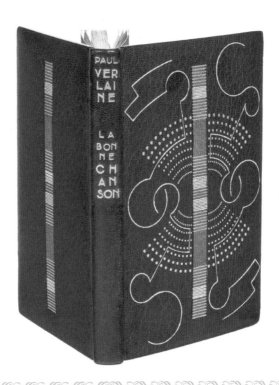

《美好的歌》
La Bonne Chanson

保尔·魏尔伦
Paul Verlaine
1934 年

• 图片来源：《装帧创意史》，伊夫·佩雷，2015 年。

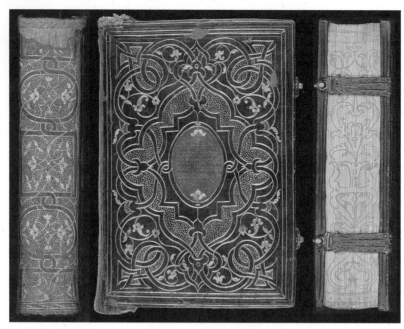

克劳德·德·皮克 工坊作品

• 图片来源：百科全书网

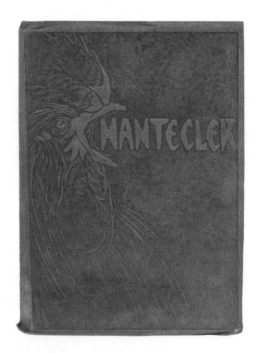

雷内·拉利克 装帧作品

《雄鸡先生》
Chantecler
　埃德蒙·罗斯丹
　Edmond Rostand
　1910 年
• 图片来源:《装帧创意史》,伊夫·佩雷, 2015 年。

16 世纪的克劳德·德·皮克 [3]（Claude de Picques）工坊为法国宫廷制作的书籍精美绝伦，但规模庞大的皇家工坊为了要满足亨利二世和凯瑟琳皇后的审美需求，出产的作品书籍难免千篇一律。比起几百年来华丽而威严的皇家装帧风格，19 世纪末 20 世纪初建立在扎实工艺基础上的探索类作品，则是这个行业得以继续发展、甚至走进 21 世纪的重要转折点。在活跃的社会气氛下，诞生了一大批才华横溢的书籍装帧师，从雷内·拉利克 [4]（René Lalique）到亨利·努尔哈克 [5]（Henri Noulhac），他们在工匠、设计师、艺术家等身份之间游走，不拘泥于单一的创作形式，其中不少人同时也是画家、玻璃艺术家、皮具设计师等。

我对这时期的一位装帧师路易斯-丹尼斯·日耳曼 [6]（Louise-Denise Germain）产生兴趣，源于在法国留学期间参观过的一个展览：建于 16 世纪的军械库图书馆（Bibliothèque de l'Arsenal）是法国国家图书馆的一部分，在这里展示她的作品，再合适不过了。扶着大理石栏走上二楼展厅，在精心安排的射灯下，一本本书闪烁着精致而狂野的光芒。

路易斯-丹尼斯·日耳曼出生于"现代艺术运动"发端的时代，活跃于 20 世纪初的巴黎，在拉丁区经营一间艺术工作室，一开始是在木

巴黎军械库图书馆

路易斯-丹尼斯·日耳曼
● 图片来源：法国国家图书馆《专刊》第 79 期

头和皮革上进行创作，设计并制作箱包。她擅长独特的皮革装饰技术，后来，也将这些风格带入了书籍装帧领域。路易斯-丹尼斯·日耳曼惯于使用褐色小牛皮材料，将表面染成深浅不一的斑驳效果，把这种古老

3 克劳德·德·皮克（约 1510—1574），16 世纪法国最著名的装帧师之一，与法国宫廷关系密切。

4 雷内·拉利克（1860—1945），法国著名"新艺术风格"玻璃设计师、珠宝设计师、装帧师，曾为"新艺术之家"（Maison de l'Art nouveau）设计玻璃制品。

5 亨利·努尔哈克（1866—1931），法国著名现代装帧师、画家、珠宝设计师。

6 路易斯-丹尼斯·日耳曼（1870—1936），法国杰出的现代装帧师，以独特的皮革装饰风格闻名。

《萨格塞斯》
Sagesse

↑ 保尔·魏尔伦
 Paul Verlaine
 约 1920 年

● 图片来源:《装帧创意史》,伊夫·佩
 雷,2015 年。

《帕卢德》
Paludes

↓ 安德烈·吉德
 André Gide
 1895 年

路易斯－丹尼斯·日耳曼 装帧作品

的封面装饰方法运用得更像绘画，从而减弱了它的工艺感，也常常直接在皮面上绘制图形。在皮革表面刻印和镶嵌金属钉扣是她极具特色的标志性手法。这些长短不一、甚至看似不经意的细小金线银线，有时组成图案、文字，有时强调边缘，造成远近层次，像波光粼粼的水面。从她早期的作品里，看得到象征主义的影响，后来渐渐偏向原始艺术，对材料的控制力令人惊叹。

《献给你的书》是路易斯-丹尼斯·日耳曼1913年的装帧作品，这本已婚女性写给情人的爱情诗集在1907年发行于巴黎，当时的"丑闻"已变成如今的"经典"。封面镶嵌金银片和短钉，形成四个梯形而组成方框，将手写字体的标题围在中心位置，凹凸起伏的金属钉扣仿佛扎进皮肉，让人感到一种原始的欲望，同时有庄重的仪式感。这本书的结构装帧是在乔治·梅西埃[7]（Georges Mercier）的装帧工坊完成的，路易斯-丹尼斯·日耳曼负责封面的设计与制作，她的许多作品都与其他工坊合作完成，这时期不少艺术装帧师都以这样的方式工作。

路易斯-丹尼斯·日耳曼不算高产的装帧师，但她涉及的领域很广泛，展览中也有一些以皮革制造的物件，以及她参与设计的出版社量产书籍。她的设计风格延续了一贯的个性，手绘是常用的设计手法和素材。新旧交替时代的艺术市场百花齐放，艺术家和藏家都在寻找新风格，路易斯-丹尼斯·日耳曼在自己的文化传统中另辟蹊径，受到一众藏家青睐。

路易斯-丹尼斯·日耳曼的装帧作品总有着深沉神秘的基调，她的个人生活也是如此。她出生于法国南部的于泽什镇，童年时就成了孤儿，1891年来到巴黎，坠入爱河后，很快怀了孕，爱人却在即将成婚前去世了。可以想象，这样的经历会带给生活在19世纪末的年轻女孩怎样的困难和压力，使得她长久以来都隐瞒女儿和她的关系。1921年，路易斯-丹尼斯·日耳曼收留了约瑟夫·希马[8]（Josef Šíma）在其工作室工作，给这位穷困潦倒的捷克画家一个安身之地。后来，约瑟夫·希马成了她的女婿。通过给两本由岳母编辑出版的诗集《在耶稣基督的时代》和《婚姻之书》绘制插图，约瑟夫·希马正式开始了自己的职业生

7　乔治·梅西埃（1883—1939），法国著名装帧师，
父亲埃米尔·梅西埃（Emile Mercier）同样是杰出的装帧师。
8　约瑟夫·希马（1891-1971），捷克现代派画家。

《浮士德》
Faust

约翰·沃尔夫冈·冯·歌德
Johann Wolfgang von Goethe
约 1928 年

• 图片来源:《装帧创意史》,伊夫·佩雷,2015 年。

路易斯－丹尼斯·日耳曼
装帧作品

《献给你的书》
Le Livre pour Toi

玛格丽特·伯纳特-普罗文斯
Marguerite Burnat-Provins
1907 年

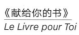

路易斯 - 丹尼斯·日耳曼设计制作的书挡

《巴黎风景》
Paysage de Paris
利安德·瓦拉特
Léandre Vaillat
封面和环衬设计：
路易斯 - 丹尼斯·日耳曼
1919 年

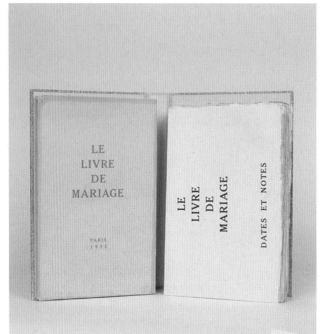

《婚姻之书》
Le Livre de Mariage
雷米·德·古尔蒙、克洛德-安
德烈·普吉特、让·拉霍尔等
Remy de Gourmont,
Claude-André Puget, Jean
Lahor, etc.
1922 年
● 图片来源：福斯特罗尔（Raustroll）
书店官网。

涯，并成为 20 世纪二三十年代巴黎最
受追捧的插图画家之一。路易斯 - 丹尼
斯·日耳曼的装帧作品中常常出现的
手绘环衬，也有部分来自她的女婿，
而她也为其出版的两本诗集做了相当
精彩的装帧。两人都是谦逊羞涩的
艺术家，这可能也决定了由这间工
作室产出的作品是如此不露锋芒又
魅力四射。

《婚姻之书》中收录了 210 首关于
婚姻的诗文、祷文、歌谣，另有约瑟夫·希马的 31
幅木刻插图，路易斯 - 丹尼斯·日耳曼为其制作了

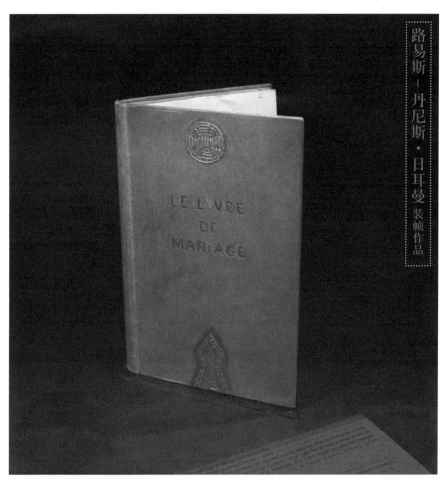

由路易斯 - 丹尼斯·日耳曼设计装帧的《婚姻之书》

艺术装帧版本：封面嵌以两种纹理的银色金属件，图腾般的对称装饰有强烈的象征意味，与内文插图的风格呼应。用圆圈和点状肌理构成的手绘环衬，看似随意涂抹，却又仿佛原始部落的记事方法，或情人之间的某种密码。

路易斯-丹尼斯·日耳曼的作品曝光度偏低，连藏家也十分低调。2017 年展览中的 75 件作品极鲜少出现在大众面前，主要来自钟情于这位装帧师的两位藏家：路易·巴尔都（Louis Barthou）和加百列·托马（Gabriel Thomas）。对比同时代的艺术装帧师，路易斯-丹尼斯·日耳曼对传统书籍装帧技术的忽视和颠覆是同时发生的，在主流边缘追求完美、大胆创新，因此也是孤独的。

进入 21 世纪后，信息革命带来社会巨变，不仅书籍装帧行业，连上游的出版业都大幅缩减，遭遇危机。这时，制书者的身份又在不断地模糊和改变，对于当代装帧师而言，百年前路易斯-丹尼斯·日耳曼静默的艺术创作经历可谓一种另类的尝试。从某种角色中跳脱出来，冷静地审视这个时代和自己的关系，或许也是摆脱行业焦虑的一条小径。

闪耀着智慧之光的书页

—— "钻石之叶：全球艺术家
手制书展"策展回顾

Pages Gleaming
with the Light of Wisdom:
A Curatorial Review of the "Diamond Leaves:
Brilliant Artists' Books from around the World

高 高

艺术家手制书在国内较为被人广泛知晓，应该说是近十年
的事。除了个别国内画廊或艺术机构偶有出现相关展览及博览
会之外，在中央美术学院美术馆分别于 2012 年和 2015 年举
办的"钻石之叶：全球艺术家手制书展"系列，可以说对于艺
术家手制书在国内的推广起到了重要作用。

艺术家手制书作为独立的艺术方式，是一门很新的创作类
型。但它所依托的基本载体——书，在全人类的文明发展历程中，
可以说是最古老、受众最广的一种信息和情感的传播媒介。这
种基于时间累积的广泛性，使得这种艺术形式内在地具备世界
共通的认知基础，具有全球公认的基本规律，对于任何文
化和语言背景的人来说，它都不会是陌生的。从这个角度
来说，全世界的艺术家手制书的创作者，是处于同一话语
体系中的。与此同时，也正是这个基本的通用体系，使得
不同地域、不同文化传统、不同思维逻辑下的艺术家手制
书创作的独特性和魅力更容易被发现、被理解。对于愿意
关注这种艺术形式的中国艺术家来说，这可以说是提供了
参与全球当代艺术的对话并发声的机遇和空间。这也是"钻
石之叶"展览举办的初衷之一。

将艺术家手制书介绍给中国的观众，是项目发起人徐
冰教授和马歇尔·韦伯多年的夙愿。从有这个想法到最终
形成展览，他们前后构思与筹备了将近 10 年的时间。展
览的题目"钻石之叶"（Diamond Leaves）源于马歇尔·韦

[1] 第一届"钻石之叶：全球艺术家手制书展"海报，2012年。
[2] 第二届"钻石之叶：全球艺术家手制书展"海报，2015年。

伯的提议，在英语中，"leaves"是"leaf"的复数形式，"leaf"既有树叶的意思，也有纸张、纸页之意，尤指书中之页。"钻石之叶"便是取意"闪耀着智慧之光的书页"，也比喻艺术家手制书创作中艺术家的令人意想不到的各种巧思。

来自世界各地的精彩范例

对于一种鲜为人知的艺术类型的首次展览，无论在策划时采取怎样的开放态度，它都不可避免地会产生某种"定义"效果。那么，艺术家手制书在国内的首次系统亮相，要为观众带来怎样的作品，要给观众在这一艺术领域的视觉经验留下怎样的第一印象，要为观众对于这一艺术类型的理解搭建怎样的基础框架，都是策展中反复斟酌的核心问题。

正如两位策展人在展览前言中都提到的，对于此次展览，人们最为关心的是艺术家手制书能够成为什么样子，以及它能够为全球视觉语言的发展发挥怎样的作用。因此，展示这种艺术在观念和形态上的多样面貌，以及它与文化传统的深度关联，成为第一届"钻石之叶"展览的主要目标。基于此，展览形成了一个主体展加三个卫星展的结构。

主体展以著名的德国作家弗朗茨·卡夫卡（Franz Kafka）于1913年亲自设计并排版制作的《沉思》为开始，展出了来自世界各地，在过去100年间具有代表性和说明性的艺术家手制书作品。这其中包括当代艺术领域的重要艺术家的手制书作品，如安迪·沃霍尔（Andy Warhol）、罗伯特·劳森伯格（Robert

Rauschenberg）、查克·克罗斯（Chuck Close）、奇奇·史密斯（Kiki Smith）等；也包括在艺术家手制书创作观念和逻辑上具有深远影响的作品，如美国艺术家埃德·若沙（Ed Ruscha）以图书的形式呈现有前后连贯关系的观念摄影作品《日落大道上的每座建筑》，提倡将身体参与、视觉体验和读者互动融入艺术家手制书创作的冰岛艺术家迪特尔·罗斯的《两本书》，源自于达达主义的"随机接龙"艺术实践，并由马塞尔·杜尚、约翰·凯奇、罗伊·利希滕斯坦（Roy Lichtenstein）等多位重要艺术家共同参与创作的《必须停止胡扯》等；还有从触觉、嗅觉等方面为书籍阅读带来更多层次的感官触动的作品，如书页纸张带有马毛触感的《骑手之歌》，由动物皮和内脏制成的《兽皮——看这些皮子》，通过姜黄和肉桂香气带来对两河流域的想象的《美索不达米亚》等；除此之外，还有在图文关系、书页翻动方式、书籍装帧等手制书制作的各个方面进行创新探索的诸多精彩作品。

马歇尔·韦伯在他的展览前言中曾谈到选择以上这些作品的出发点："这些展品尽管主题各异，但有共同的显著特征：一、图像、触觉经验和材料形式之间的平衡处理；二、书的材料和结构呼应了主题；三、图像和文本结合在一起。" 此外，还有一条基础准则，即作品的吸引人之处是否是从围绕翻阅过程的各种设计中产生的。在翻动中阅读，是读书的基本。徐冰教授指出："在我看来，美感从'翻阅'中获得，是'书'区别于其他事物的核心特征。"

主体展之外的卫星展意图呈现与艺术家手制书相关联的两端。一端是厚重的历史，即东西方悠久的书籍制作传统，它是当代艺术家手制书的文化来源，也是其多种样貌背后的造型基础。它由两个展览组成："中国古代书籍文化"和"欧洲传统书籍文化"，其中有珍贵的中国宋版古籍和明代雕版，以及16世纪欧洲的手抄本和羊皮书，还展出了相关的书籍制作工具。另一端是受到手制书这种完全由艺术家自主把控的书籍制作方式的启发，但内容和形式都更为轻松、随意，成本低廉，由年轻艺术家制作，带有平民意识和DIY性质的简易读本，即"梦想岛书店"展览板块。这三个卫星展探讨了手制书创作的根源动力和潜在活力，对主体展起到了注释作用。

在策展之初，两位策展人就计划出版一本手制书

艺术家书
Artists' Books

① 《骑手之歌》
Song of the Rider
克莱门特 - 托比亚斯 · 兰格
Clemens-Tobias Lange

② 《梦的实质》
Substance of a Dream
瓦莱丽 · 哈蒙德
Valerie Hammond

③

《巴克法斯特的辉煌》
Buckfast Splendor
库尔特·埃勒斯莱夫、埃利安娜·佩雷斯
Kurt Allerslev, Eliana Perez

创作的工作参考书。此次展览的画册在一定程度上实现了这个愿望。画册由纪玉洁老师设计，包括所有参展作品的多角度、多细节的精致图片，多件作品配有文字，讲解作品在创作上的独特之处，或是在手制书发展史中的影响。两位策展人姜寻先生、约翰·考恩先生及卫星展的学术支持大卫·西尼尔先生分别贡献了各自在相关领域的研究文章，并特邀美国国会图书馆珍本书库首席特藏部主任马克·迪姆纳申（Mark Dimunation）撰写文章，讨论现代艺术家手制书的含义与意图。

迅速壮大的中国创作群体

第二届"钻石之叶"展览由徐冰教授与伦敦艺术大学切尔西学院的教授克里斯·温莱特（Chris Wainwright）共同策划。此次展览的新尝试是在展览的筹备阶段向中国乃至亚洲的手制书艺术家发起了征稿邀请。在第一届展览中，只有6件来自中国艺术家的作品，而此次展览中，经过征集与挑选，最终参展的中国艺术家有近50位，是第一

④

⑤

⑥

④
《作》
罗雪薇

⑤
《潮》
郭蕾蕾

⑥
《十个海子》
钟雨

3 第二届"钻石之叶：全球艺术家手制书展"展览现场，中央美术学院美术馆，2015年。

4 第二届"钻石之叶：全球艺术家手制书展"之"会动的书"展览现场，中央美术学院美术馆，2015年。

届的将近10倍，参展作品占主体展作品总数的40%，且绝大部分是在2012—2015年创作的。这一数字上的巨大变化反映了采用手制书的方式进行艺术实践的中国创作群体的迅速壮大。从一定程度上说，"钻石之叶"展览作为"催化剂"激发手制书艺术在中国发展的目标初见成效。

除了数量的增长外，作品体现出的中国艺术家对于手制书概念与技巧的掌握能力也令人备受鼓舞。中国传统书籍的装帧方式为书籍结构、翻阅方式和图文重组等提供的多样灵感，中西方书籍制作方法的交叉融合，对字体选用、文字编排与作品主题准确贴合的不断追求，个人情感与纸张选用和作品整体氛围营造之间的紧密连接，织物、植物等非纸张材料在作品中的丰富运用，由多件作品说明一个主题的组织方式，多种材质和多样的图文呈现方式在一本书中的综合使用，等等，这些方面都传达出不同的艺术家对于手制书创作不同的理解和关注重点。如徐小鼎的 *PHOPALOCERA*（希腊语：蝴蝶）、郭蕾蕾的《潮》、钟雨的《日出》《十个海子》《歌或哭》、曹群与赵格的《增补〈增补第六才子书释解〉》、罗雪薇的《作》等作品所展现出的活跃思维及其背后的可观工作量，至今让人印象深刻。

除了中国艺术家的作品之外，第二届"钻石之叶"展览的主体展部分依旧延续了介绍世界范围内优秀手制书作品的

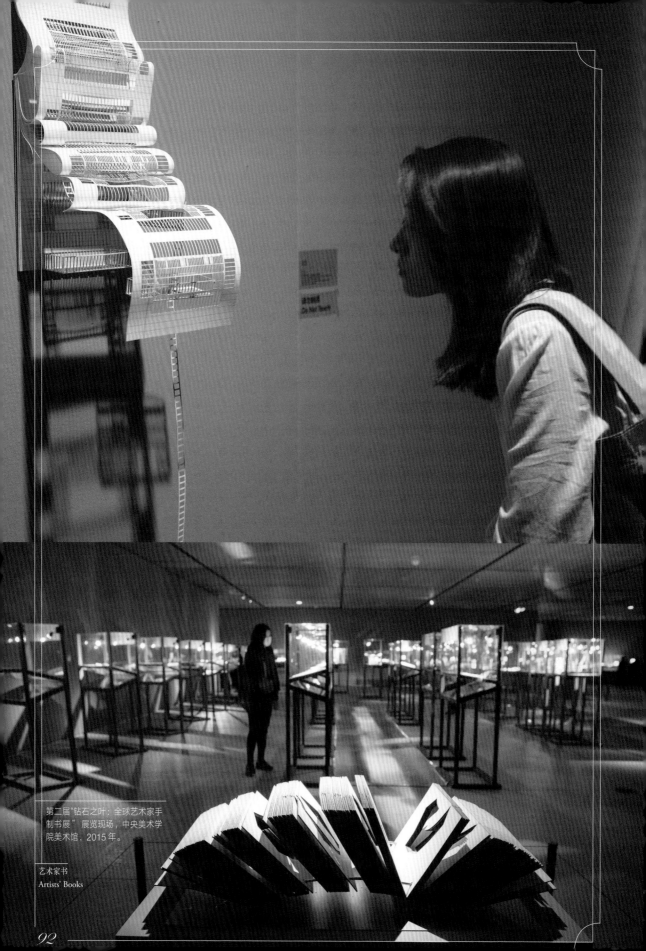

第二届"钻石之叶：全球艺术家手
制书展" 展览现场，中央美术学
院美术馆，2015 年。

艺术家书
Artists' Books

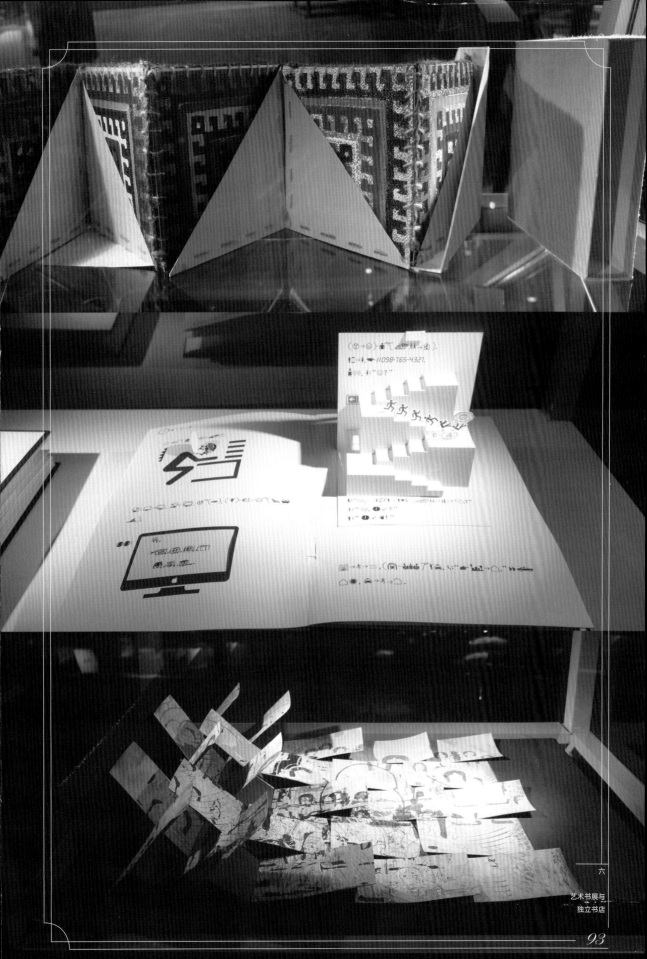

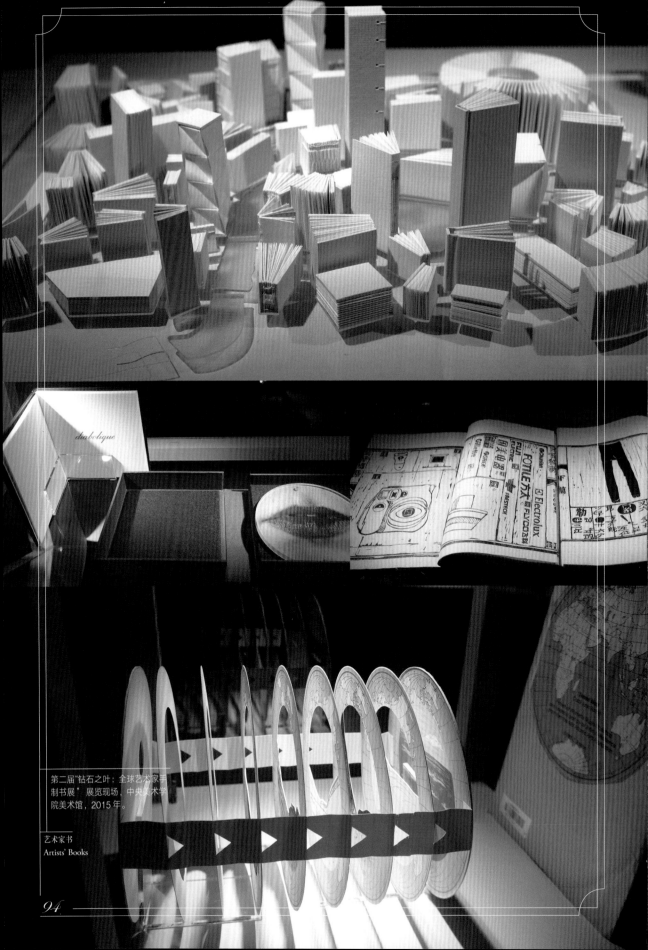

第二届"钻石之叶：全球艺术家手
制书展"展览现场，中央美术学
院美术馆，2015年。

艺术家书
Artists' Books

基本思路，展出了超现实主义之父萨尔瓦多·达利（Salvador Dalí）、德国当代著名文学家君特·格拉斯（Günter Grass）、著名手制书艺术家肯·坎贝尔（Ken Campbell）等艺术家的近100件国际手制书作品。

卫星展在构思方面，关注不同类书籍在设计思路和制作工艺方面对彼此的影响，即手制书创作可以从其他书籍类型吸收哪些养分。其一是"会动的书"，这是一个小型的立体书展，通过实物展示和文字梳理，呈现了立体书小史，包括三个部分：19世纪的立体书珍品，现代的优秀立体书作品，国内年轻作者的近期创作。立体书使得书籍突破了二维平面的局限，立体书的各种机关设计也为书籍的多层信息传达和与读者的互动带来了多种可能。第二个卫星展是诺贝尔文学奖著作手制书设计，展示了非常精美的书籍装帧案例。这是来自瑞典书籍装帧设计协会与诺贝尔博物馆的合作项目，由瑞典书籍艺术家为诺贝尔文学奖获奖作品进行书籍设计。第三个展览是围绕艺术家与旅行关系的专题手制书展。这是由展览策展人克里斯·温莱特基于切尔西学院的手制书收藏专门策划的。

面对挑战的展陈尝试

艺术家手制书既是书也是艺术作品，这两个特点集于一身的魅力，却为它的展示和呈现带来了矛盾。书必须经读者亲自翻动才得以让读者知其全貌，而艺术品，尤其是在美术馆中展示的艺术品，却是"请勿触摸"的。如何既尽可能地展示书籍封面与内页的方方面面，又要保证作品安全无损，是手制书展陈设计要面对的不小挑战。不仅如此，合上状态与打开状态的艺术家手制书作品往往具有完全不同的体量，这就要求在展陈设计前就对作品的展览方式及空间需求有一个正确的判断。

考虑到以上的多重因素，第一届"钻石之叶"展览的空间设计师李悦教授设计了一款展柜，可以说很好地满足了艺术家手制书展示的基本需求。展柜主体部分的四面使用透明材质，使观众可以从多个角度欣赏作品。由于较多作品会打开平放展示，这样从正常的观看角度就无法看到作品的封面和封底。为此，展柜主体部分的下方以一定角度安装了一块镜面，观众可以轻松地从镜面中看到封面和封底的设计。此外，有些作品的气味

也是作品表意的一部分，针对这种情况，相应的展柜设计了气孔，观众可以通过气孔领略手制书带来的多感官体验。另外值得一提的是展览中徐冰教授的作品《地书》，除了展示原书外，还运用了 2012 年尚属新生事物的 App 技术，当读者通过 iPad 阅读此书时，单色的标识文字会变为彩色的，动画的标识会从书页上立起来。尽管这种方式主要是作品内容的延伸，但它也为运用科技拓展作品展示的多种方式带来了启发。第二届"钻石之叶"展览时，除沿用第一届的展柜外，还选择了部分作品，拍摄了全书翻阅的视频，在展览中与作品一同展示，为观众尽可能多地提供作品信息。

近年来，随着数字技术的不断发展，以及智能通信设备功能的不断丰富，任何以信息获取为目的的阅读再也无须依赖纸质媒介。经历了最新科技的一轮轮筛选淘汰，仍然能够留存下来的那些纸质书籍，其存在的意义必将改变。正如徐冰教授在 2012 年时就指出的那样，"纸质书籍可能最终转化为'艺术'或'文化代表物'"。而在诸多可能性中依然选择了纸质书籍，或者更宽泛地说，选择了实体形式的书籍的制作者们，他们的需求与目标可能会越来越明确，其思维与手法也会越发活跃与深入。"钻石之叶"展览将持续关注国内外艺术家手制书的动向，以自己的方式参与艺术家手制书的生态建构。

注：中央美术学院自主科研项目资助（项目编号：19KYYBQN012）
部分图片由中央美术学院美术馆提供

书籍生产艺术

The Book Made Art

苏 菲

我读大学时就一直在学校旁的小书店打工，我很喜欢那种生活状态。2007 年，我去英国读艺术管理研究生，在周边城市旅游时，接触了很多不同的小书店。依着这些线索，我又在互联网上做了很多书店的背景资料调查，找到了更大的世界，那种兴奋感滋养着那时候的我。我一边在英国读书，一边创建了自己的独立博客——苏菲独立书店。我学着写代码，自己搭建空间，设计模板，也有独立的域名，用博客记录我参观的书店。我跟店主聊天，去书店网站上调研书店的历史，再把这些记录成文，分享给国内的读者。我在博客上写书店，写我对纸媒和书本文化的信念，也带着自己开一家概念书店的目标积累经验。那时候国内媒体已经开始唱衰纸媒和书店行业，大家发现还有这么一个小姑娘在写这些东西，就会觉得比较珍贵。

"独立出版"是根据 independent publication 翻译出来的，在西方更多人称它为"小册子文化"，或者用 zine 这个词。有一次，我在逛一家小书店时，发现了一本很薄的、A5 大小的、有正式 ISBN 编号的"小册子"，它不是文学或者纪实向的，更多是视觉向的，在没有任何文字的情况下，呈现了一个艺术家的作品。版权页也非常详细地写出了出版社、作者、印了多少册等，这整个版权系统非常触动我。这是我第一次接触到"小册子文化"，也因为接触了"小册子文化"，知道了这样一种书店形态。我开始关注这一类书籍，慢慢形成了自己想要的书店的概念。

我做了非常多的翻译工作，几乎没发现在做同样事情的人。

国内的独立小书店还是以非虚构纪实文学为主，也都是向国内的出版社采购书籍。但我的概念书店不依托国内的出版社，而是把另一种新鲜的文化带到书店中，不管是线上书店还是实体书店。当时我也把"苏菲独立书店"的微博建起来了，我觉得它能成为我想一直做下去的事。

2009 年夏天我回到上海，"香蕉鱼"（Bananafish）这个名字是在 2009 年的冬天诞生的。我当时还一直在做线上的独立艺术媒体，做得很纯粹，没有营利的想法，所以我需要一份工作来支撑我在上海的生活，于是我同时在杂志社当编辑。2009 年，香蕉鱼的在线网站已经在设计和构思当中了，我有在英国留学和在法国实习的经历，一些国外的"小册子"随着我的行李箱来到了中国，于是我有了一批最原始的积累。

香蕉鱼真正有实体书店是在 2011 年，那时候我已经从上海去了大连。这其中有一些家庭原因，我和我先生，也是香蕉鱼另一个非常重要的合伙人关晗有了小孩，也准备移民德国，就一起回了我先生的老家大连。到了大连发生了一些变化，我们放弃了去德国的机会。当时考虑到小孩很小，我们想在大连生活一两年，等孩子长大后再决定是否让他去更好的城市接受教育。那时候的

香蕉鱼以及我们俩做的事情在身边朋友中有了一点知名度，媒体也前来采访，大家开始对独立出版文化提出一些探索性的问题。我们在大连的书店非常小，是一个非常破旧的房子的一楼，租金很低，低到我们觉得卖三四本书就可以负担租金了。当时各方面想法都很不成熟，但那时候书店的网店一直在经营着，会有一定收入，是可以实现收支平衡的。

通过写邮件的方式，我一个个地联系国外的独立出版机构。这是一个非常微小的行业，微小到你进货的数量只能供你个人使用。香蕉鱼那时候的进货量大概是每一册进 3～5 本。我所联系的机构，每一本书的印量通常在 50～100 本，而且这些机构大部分只有一个人。我记得 2010 年，我们对香蕉鱼的描述也是"一人工作室，一人编辑，

一人设计，一人发行，一人发货"，都是"一人"（one man）的概念。不管国外还是国内，这个行业就是这么一个体量，它跟做外文原版书的传统书店是完全不一样的。

大连当时还有一个回声书店，我们对这个城市的好感很大一部分是通过这家书店塑造的，回声书店的老板为我们提供了很大的支持。但其实我们来到大连是出于家庭的原因，在大连开店也是预料之外的决定，所以这座城市对我们这家书店的影响是有点脱节的。现在回头看，这间在大连的书店，更多是我和关晗的出版印刷工作室。书店、出版工作室、印刷工作室，三位一体，都在这个空间当中。

后来书店倒闭了，因为它无法支撑我们所有的生活成本，但最大的原因是孤单。我跟关晗各自回到上班状态，但网店和微博还在运营，我们也还在做新书。那时候做的书还挺多的，微博也非常活跃，只是没有一个线下空间做交流，但香蕉鱼在我们俩的保护下一直没有太大的改变。

2014 年到 2016 年，主要有一个栏目在帮助我们的微博涨粉，它就是"世界书店之旅"，它的内容在当时的微博里是独一无二的，传播率也超出了我的想象。当时蔡康永还转发过我的微博，我们单日的涨粉量大概有 8000 ～ 10000 个。还有另外的契机，比如豆瓣有一个叫作"九点"的栏目，我们的内容经常会被推荐到它的首页，这些媒体的宣传也帮助了香蕉鱼。

如果那时候不去上海，我们就会放弃香蕉鱼，放弃这个我们付出了 6 年"青春"的品牌。因为我们在南昌买了房，要不要变动，是一个非常大的家庭决定。我和关晗很诚恳地聊了三四次，最后决定我放弃大学老师的工作，他放弃汽车设计师的工作，我们把南昌的房子卖掉，把小孩送回大连的爷爷奶奶那里，承诺一年后把他接回来。我们放弃了南昌的所有，向父母借了一笔钱，以没有退路的方式去了上海，去了一个我们觉得香蕉鱼能活下来，并且可以走得更好的城市。所谓契机，就是"继续"或"不继续"的一个决定。

基因不会改变，核心不会改变，我们俩这些年热爱的文化不会改变，但香蕉鱼的运营模式会改变。2014 年来到上海，我们把这个经历称为二次创业，至于创业怎么赚取第一桶金，主营印刷和设计的"加餐面包"发挥了更大的作用。到上海后，我们在自己的出租屋做了三四个月的印刷工作，也做了很多平面设

计，通过我们的微博和公众号告诉大家我们能做印书、卡片、红包、信纸、笔记本等二十多个项目，相当于一个小小的手工印坊。三四个月后，我们在上海石泉路找到了理想的工作室，面积为41平方米，最早的定位也更像是我们"加餐面包"的工作室。

有了实体空间，香蕉鱼就能够把所有事情融合在一起了。它是一个 zine 的文化平台，它做书，输送给香蕉鱼自己，也输送给国内外其他小书店。我们一直在挖掘独立创作人，让书店帮他们做发行和销售，保持良性的结算、补货和再结算，鼓励他们去二次印刷或者三次印刷。我会跟很多创作人聊读者的反馈，把这些反馈给到独立创作人，他们就会得到一个积极正面的鼓励。他们很放心地把东西交给书店，而我们也帮他们传达他们的创作理念和理想。这就是书店承担的角色。

香蕉鱼总店的概念是"前店后厂"，书店跟工作室都在一起。总店卖的书也比较有综合性，香蕉鱼网店上卖什么，总店就会有什么。其余两家分店就都挺小的，我们觉得周边社群的消费力能支撑房租，空间又非常有趣，所以开了这两家店。延平路店的社群以时尚、设计、建筑和创意人士为主，所以那边的书架上更多是相关领域的杂志。M50 创意园是艺术园区，所以书店会偏向艺术策展、艺术理念相关的书籍，中文类的书也会多一点。香蕉鱼的 M50 店会以更生活化的方式介入书籍和年轻化的展览策划中。

在经营 7 年之久的石泉路店准备关闭的期间，我们也用了半年的时间筹备香蕉鱼新总店的建设。古北算是上海一个中产阶层及以上人群的居住区，周围还没有艺术书店，我对这边的盈利状况还是比较乐观的。

除去线下书店的运营，书店的网店也是支撑香蕉鱼活下去的重要部分。但香蕉鱼活跃的方式不能仅限于卖书，还需要营造社群，所以我们也和美术馆合作。香蕉鱼现在的标语是"书籍生产艺术"（The book made art）。我觉得这个标语融合了所有香蕉鱼正在结合的业态，它既跟艺术相关，又是一家书店，通过书去产生艺术。我们在艺术家书、艺术家手制书以及一本书如何成为一件艺术品这些方向上挖掘更多的内容，挖掘香蕉鱼希望达成的书店理想和出版理想。

2007 年我回到国内，处于一个孤单的状态，但是到了 2019 年，有些从国外回来的人，只要他们在国

香蕉鱼书店石泉路老店（2014年
12月—2021年11月）已关闭。

香蕉鱼书店延平路店（2021年4月
—2023年7月）已关闭。

艺术家书
Artists' Books

香蕉鱼书店红宝石路店
全新总店

tatamida
zhang da solo

拇指&食指
张达个展

October 17 - November 5, 2020

Nieves Zines 100+.
Since 2016

BANANAFISH
Shiquan Rd.475,
Shanghai.

WORKS Noritake

JO FRENKEN

POINT
LINE
PLANE

JO FRENKEN

ART WORKS & BOOK
EXHIBITION
13 NOV - 4 DEC
2022

ART WORKS & BOOK
EXHIBITION

READ
BOOKS
GO
ROM(E)

非常态
abnormai

香蕉鱼书店 M50 店
2 米 x 27 米
社区咖啡书店

六

艺术书展与
独立书店

外读的是艺术类、设计类、出版类专业，他们就都已经在国外接受了独立出版文化，不需要再去看"苏菲独立书店"的博客来了解什么是 zine，他们回国的行李箱里就带了很多 zine。回到国内，他们自己可能也成为了创作者，也会知道国内也有人在做这样的事。很多事情是靠时间积累的，10 年间如果国内还不能形成社群，香蕉鱼也就没有做下去的意义。国内现在有了社群，不再只有香蕉鱼单一的力量，越来越多人聚在一起，越来越多的机构在组织策划活动，在为这个社群营造交流和售卖的环境。但我不觉得这个社群很稳定，这是我目前焦虑的地方。

这段时间我正好在重新整理博客，上面有很多香蕉鱼联系的独立出版社的名单，很多出版社都关掉了，负责人的 ins 账号也改头换面了。他们有了自己的经历，可能现在在做艺术指导、策展人、美术馆馆长，他们自己的职业身份变了。但这不影响整个行业的更新速度，不断有新人出现，不管是美国、英国、澳大利亚、欧洲，每一个国家和地区都有自己非常稳定的社群总量。但在我们国家这个社群是不稳定的，以这个为职业方向的新人很少，原因还是行业难以维系，受众太少了。

这几年我也经常接到一些想要香蕉鱼去他们的城市开店的邀请，因为在大家的认知中，有了书店之后，这个城市喜欢艺术出版文化的人也就有了一个小据点。但目前香蕉鱼没有走出上海，我更希望他们城市本地的人能开设类似香蕉鱼这样的空间，有多样性和延展性，以及不同主理人做出的空间的新鲜感。我这么多年接触的都是亚文化，当亚文化成为主流文化，我是抗拒的。拓展一个公共领域，必须要通过不同的人，如果话语权掌握在一家手里，它就不足以具有公共性。

我有时候会去探究一些历史资料，回到当代艺术语境中，回到艺术家做书的这段历史中去思考，在现在的文化环境下，我们这群人应该如何面对自己未来的方向？等我们老去了、逝去了，下一阶段的人又应该如何继续热爱这个领域和行业？思考的方向大部分还是与书的形态相关的，比如把书的形态拆分掉，它不是一本书，把它做成文件夹，做成散页，是不是也可以？书何以为书？它并不一定要和装订相关，你的信息如何成为一本书，它有很多方式可以研究和探讨。我觉得这在我们当前的环境下，是更有实用性和现实意义的。这也是我希望以后香蕉鱼为艺术家书的出版和书的未来形态努力的方向。

随着各类艺术书展的兴起，艺术图书被越来越多的设计师、出版人、艺术家，甚至普通大众所关注。这一类在艺术界新崛起的"制书运动"，潜移默化中影响着我们的出版、阅读体验。小众艺术出版物似乎为大众与艺术家之间建立了一条通道，脱离工业化的出版制书体系，以一种更容易被大众接受与触及的方式，让作品中的故事抑或情绪以出版的方式流通。就如同美国当代艺术家莎伦·库里克（Sharon Kulik）所说："出版物是基于艺术作品的一种自发性延伸，它免于既定行业规则的纷扰，并将创作决定的权力／利归还给艺术家。"

《悲剧，巧合与 L.L.D.M 的双重生活》在众多艺术图书作品中独树一帜，抛开专业的制书层面，深挖作品内涵的艺术价值，似乎是在书籍设计与艺术观念表达、形式与内容、理智与感性之间游走切换。此时，书已经不仅仅是艺术观念表达的唯一呈现场域。通过吕旻与石真关于这件作品的对谈，我在此抛出一个疑问：艺术图书与艺术家书之间若即若离的关联，何在？

编者题记

越优雅的事物破碎时越悲伤

The More Elegant It Is, the Sadder When It Breaks

对谈：吕　旻 × 石　真

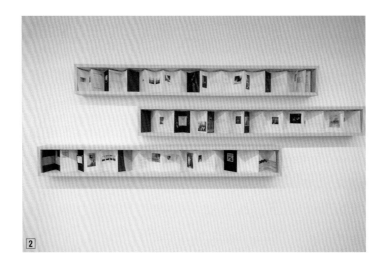

1 + 2 上海 OCAT "听我说" 展览现场，2017 年。

L　2017 年你的作品《过去的记忆》（*Memories of Things Past*）在上海 OCAT 展出，能请你简单介绍一下这个作品吗？

　　S　《过去的记忆》是一个基于历史资料的非虚构影像作品，故事由一本 19 世纪比利时家族日记为线索展开，讲述了多年间围绕日记发生的一系列巧合离奇的故事。作品的呈现方式结合了文字、图像、信件、电话录音、历史资料、艺术家书等多种媒介，试以探讨在"档案与虚构""私人与公共"的宏大命题下，真实与回忆间错综复杂的关系。2017 年在上海 OCAT 展出的是这个作品的第一章节；两年后，也就是 2019 年，在北京 OCAT 研究中心又展出了作品的第二章节；第三章节目前还在创作中。

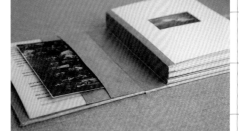

L　你把真实文献和再创作的元素进行混合编辑的想法特别吸引我，因为我是一名书籍设计师，凡是这种带有形式感的内容都很能引起我设计的欲望。我没有见到《过去的记忆》那本艺术家书的实物，但可以通过照片感受到用书页编织复杂信息的满足感。这部"蓝本"对我后来设计《悲剧、巧合与 L.L.D.M 的双重生活》（下文简称《L.L.D.M》）有很大的启发。我们合作的上一部作品《顺从的幸福》也是如此，也是以作者郭盈光的同名艺术家书为起点。

　　了解你的朋友都知道，这本艺术家书背后大量相关资料如今已经遗失，所以才会有我接手设计《L.L.D.M》的下文。两年前，我们约在北京一个犄角旮旯的胡同里，一边听着你讲述远隔重洋的惊险故事，一边看着你几经修改的厚厚一叠书稿时，我才发现，原本你试图营造的"档案与虚构""私人与公共"关系的主角已经从日记本身转移到你自己身上。

　　S　是的，随着项目的推进和叙事结构的螺旋状上升，在这个

① 《过去的记忆》（第一章节），石真，2017 年。

故事里，"我"的视角在不断地翻新变化，甚至某些时刻故事视角是超前于作品本身的：从最初的发现者到旁观者，从叙述者又到参与者，从主动地寻找线索再到被动地被线索追踪。

L 我觉得还是有必要回溯一下你和这本日记的渊源。

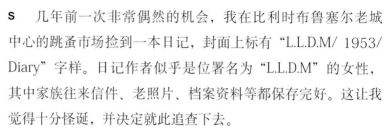

②

S 几年前一次非常偶然的机会，我在比利时布鲁塞尔老城中心的跳蚤市场捡到一本日记，封面上标有"L.L.D.M/ 1953/ Diary"字样。日记作者似乎是位署名为"L.L.D.M"的女性，其中家族往来信件、老照片、档案资料等都保存完好。这让我觉得十分怪诞，并决定就此追查下去。

随后在 2016 年初，我开始着手以日记中所记载的线索，对 L.L.D.M 及其家族进行系谱研究（genealogical research），并通过对比档案与历史资料，试图逐步还原日记中的人物和故事线索。在对比调查的过程中，我发现日记中存在一系列疑点，于是这些疑点构成了探讨作品真实与回忆间关系的出发点，使"我"能以旁观者与参与者的双重身份参与到故事中。

在将近两年的调查过程中，在身边许多朋友和好心人的帮助下，我终于完成了关于 L.L.D.M 家族的系谱研究调查报告，并且还原出整个家族 1872 年至 1954 年间五代人的故事。基于这份报告，我以艺术家书的形式完成了《过去的记忆》三部曲中的第一章节。与此同时，这个作品与 OCAT 结下不解之缘，先后在上海、深圳和北京巡展，并入围 2018 年三影堂摄影奖。

L 这部分影像及文献资料的调查过程好像完全没有艺术创作的浪漫性可言呢。比如你严谨的 L.L.D.M 家族树挖掘工作，如果换作我，想必会头痛到一开始就无法继续。不过，除了这些考证工作，还有你添加的虚构影像，即完全不属于 L.L.D.M 家族记忆的照片、你的日记等内容。毫无疑问，这些才是这个作品中最为精彩的部分。然而相对于实体展览的三维空间，书籍所能提供的线性展示手段非常有限。最终我通过分离属于你的创作内容进行设计。打开书页，读者可以看到未装订的内页就是你赋予的内容，非常直观。

在你对 L.L.D.M 家族进行调查的过程中，有一个突破性进展，应该是你联系上了日记主人的曾孙女。

② L.L.D.M 日记原件封面。

③

S　是的，在第一章节的调查过程中，我发现这个家族第五代人的线索断在了一个叫克里斯蒂娜·B（Christine B）的女婴身上，查不到任何信息。当时我就觉得很奇怪，按理说这样一个庞大的家族不可能一下子彻底消失在历史里。

之后几经周折，我在比利时一位朋友那里偶然得知 20 世纪 60 年代阿尔法·罗密欧车队的 "Speed Queen"（速度皇后）曾于几年前出版过一本自传，而这位传奇赛车手克里斯蒂娜·B 与 L.L.D.M 日记中提到的曾孙女恰巧同名同姓。遂经朋友牵线，我通过电话联系到出版社负责该书的编辑，并将所有故事讲给对方，请求代为转达。几天后我接到了一个陌生号码打来的电话，对方说她正是我在找的 L.L.D.M 后代，并邀我去她家小住。

2016 年 5 月，我前去拜访克里斯蒂娜·B。她安排我住在了 L.L.D.M 生前居住的套房里，根据日记记载，这里之后由 L.L.D.M 的女儿玛格丽特（Marguerite）继承，后传至克里斯蒂娜·B 的母亲丹尼斯（Denise），并且见证了克里斯蒂娜·B 的诞生。当看到眼前与日记中描述一模一样的家居摆设时，我

七

艺术家书与
艺术图书

③《L.L.D.M》内页设计。

④ 《L.L.D.M》中的 L.L.D.M 家族树。⑤ 石真在调查过程中的日记。⑥⑦ 从书页中取出的作者附加的影像。⑧ 右页为克里斯蒂娜·B，车票就是石真当天从法国去比利采访时使用的车票扫描件。

心中顿时腾起了许多复杂的情绪，甚至难以描述那一刻的感受究竟是感动还是颤栗。日记中存在的那些人物就这么突然地变真实了起来。

L　从你获得一本陌生的日记，到进入日记主人真实生活的房间，真是不可思议的过程。实际上，从开始调查，到这一刻，也花了大半年的时间，你挖掘信息的过程也渐渐和日记融为一体。一开始我提议把有关调查的部分内容做分离式的设计，还很担心你不会同意，因为我感到你在《过去的记忆》里倾注了太多的心力，甚至后来的展览中图文关系也都有着很完整的编辑思路。但其实你保持了很开放的态度，我们一起对你自己的这部分内容做了再编辑，这是非常难得的。最后在成品书中，你的日记和一部分照片变成了散页被夹在书中，在国内的艺术书展上，我看到现场翻阅的读者对这个设计并没有太多的排斥，我也松了一口气。后来你在法国的书展上还拍摄了翻阅后散乱的书口的照片给我，这确实是我们通过这种装帧方式要达到的效果——把它变成一叠档案的模样。

　　全书的标题和正文选用了拥有优雅衬线的加斯伦体，这款字体与日记主人生活的年代、本人娟秀的笔记也更为接近。封面也同样是这款字体。至于破碎的想法，这就不得不说到后来你的一段离奇的经历。

　　　　S　（笑）没错，2017年10月份的时候，我载着所有项目资料最后一次前往布鲁塞尔，去跟城市历史资料博物馆对比，核实几处日记里提到的重要地点及其建筑档案。在23日返程途中，我在当年捡到日记的跳蚤市场旁被打劫了。

　　　　　　匪徒通过暴力打破车窗，洗劫了我车后座和后备箱内的全部物品，其中包括护照等身份证件、拍摄器材以及作品相关的所有文件资料与拷贝。于是，L.L.D.M的故事以这样一种近乎荒诞的方式又一次回归历史记忆当中。

L　所以说，用这种支离破碎感去表现这个转折点再合适不过了，越优雅的事物破碎时越悲伤。从"过去的记忆"到"悲剧"的转折就在车窗被砸碎的瞬间，封面设计表现的就是这一击。我希望这样一幅画面能再现击打的感觉。书中记载的大部分内

❾ 日记被盗抢和最终失踪的线路图，右页为石真在比利时时做的报警笔录。 ❿ 《L.L.D.M》封面上破碎的痕迹。

容是对错综复杂的关系的复盘，而现在一段段事实更像是飞溅到角落中的碎片，要小心翼翼地拾起。这种一强一弱、一快一慢的感觉，应是以超强力度附着于最细微处为最佳，所以我用白色烫印漆片与白色玻璃卡纸这两种有微妙差别的材质来表现。

为了让读者更容易了解你的意图，我们把这段经历的来龙去脉，以及部分日记的拓展内容编入了别册，并收纳在书的后勒口之中。为此我设计了一个异形的书脊，当别册被取出时，隆起的书脊可以被完全压平，不会造成不适的翻阅手感。与此同时，在全书的结尾，你写下了"现在重要的已经不是你如何适应这个世界，而是你为自己创造了一个什么样的世界"。对于这句话我们也斟酌了许久，思索应该把它放到什么位置。最终我们把它放在了摇摆的后勒口上，有种没有完结的感觉。

S 是的，被抢劫这个意外事件的确让我失去了所有，可这并不应该、也并不是我所期待的与L.L.D.M之间的故事的结局，不是应该在这儿，也不该是这个事件。

就好像生活里难免会有脆弱的时刻，但也有很多美好的回忆，我想这大概是生而为人难以选择的。然而，作为一个艺术创作者的我能够在某种程度上去选择"选择"，比如我选择用做书去消解发生过的悲剧，再比如我选择把自己当作素材，去看这个世界，去讲述人物所身处的微妙且动荡的时代。

⑪

⑪ "现在重要的已经不是你如何适应这个世界，而是你为自己创造了一个什么样的世界。"作者的结语放在了《L.L.D.M》后勒口处摇摆的位置，铅笔的痕迹好像随时都会被擦去。

关于作者

• 石真，1989 年出生于中国山东，
现居巴黎。她的艺术实践以影像、
艺术家书和非虚构写作为主，并涉
及多种媒介，通过在预设叙事结构
下对个体真实生活经验的介入，来
探索在"档案与虚构""私人与公众"
母题下，真实与回忆间错综复杂的
关系。她的作品中经常对已有文献
进行引用，来建立叙事的情节迷宫。
在她所构筑的自我指向性的世界里，
有关自我意识中西西弗斯似的、诗
意而柔软的部分被展示出来。石真
的实践也同时尝试探索从历史语境
到当下持续变化的状态中，时间是
如何悄无声息地存在与消亡的。

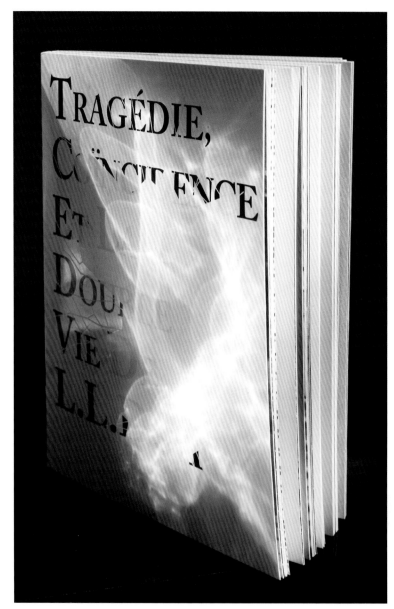

《悲剧，巧合与 L.L.D.M 的双重生活》
Tragédie, Coïncidence Et La Double Vie De L.L.D.M

石 真
Shi Zhen
尺寸 | H160 毫米 x W210 毫米 x D14 毫米
装帧 | 平装，异形脊，并一组别册，192 页
限量 | 600 本，
英文、法文、中文三语版，
2019 年 9 月第一版第一次印刷
Softcover, 160mm x 210mm x 14mm,
192 pages that contains a booklet
Limited edition of 600 copies,
Published in English, French and Chinese
September 2019

日常浓缩如素常

The Essence of the Everyday

刘冰莹

人们对于迷你的事物，总会萌发莫名的喜爱。或许，小，更能激发我们内心深处的情感连接。

迷你书（miniature book），又称袖珍书、豆本书，长、宽、高尺寸不得超过 76 毫米。作为艺术家手制书中特别的存在，迷你书是一道独特的风景。确切地说，它比艺术家手制书存在的历史更为悠久。数千年前，人们就已经开始尝试用迷你书记录日常了，用楔形文字在黏土板上记录，其书籍形式与我们对书的原本认知有所差别。现存最古老的以书籍形式呈现的迷你书，是公元 15 世纪在欧洲发现的手绘图文《圣经》。随着活版印刷术的发展，迷你书的内容越来越丰富了。

1983 年，迷你书协会（Miniature Book Society，MBS）于美国成立，旨在提供一个迷你书的交流平台，促进人们对迷你书的兴趣。该组织是国际性的，成员遍布世界各地，包括收藏家、经销商、出版商、印刷商、艺术家、插画家等。MBS 每年组织一次竞赛和展览，通过印刷、设计、绘画、装订等各要素来判断参与者的创造能力、设计能力、技术能力，从中评出 3 个优秀奖，个人和出版商都可以参加。所有的应征作品都会在迷你书协会的展览中展出，并和从图书馆、美术馆借来的 100 多本迷你书一起，在美国巡回展览。对于迷你书创作者来说，能够获此竞赛的优秀奖，意义非凡。

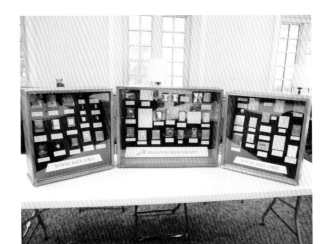

1

艺术家书
Artists' Books

说到 MBS，就不得不提到日本制本艺术家赤井都 (Akai Miyako)。2006 年，她以自学后第一次制作的精装版迷你书《笼中鸟》，拿下了国际迷你书协会的优秀奖，成为第一个获奖的日本人，并于 2007 年凭借作品《舞在云中》连续获奖，2016 年凭借作品《月夜如昼》再次获奖。

以建筑师、小说创作者为背景的赤井都老师用独特的书籍制作视角，从内容到制作，展现了非凡的想象力和创造力，这在西方迷你书中也是罕见的。制作书籍的时候，她会特别留意书籍各部位之间的关系，比如长宽比例、纸张间的搭配及厚度、保存方法等。即便是很迷你的书，她在设计版式时也考虑到了可阅读性。她的目标是打造出比例完美的书。

问及做迷你书困难的地方，赤井都老师说尺寸的控制是特别要注意的地方。参加比赛的迷你书的尺寸需要控制在 76 毫米以下。为了保证文字的精细程度，会考虑到书的最大尺寸。若书盒的纸厚度为 1 毫米，那么整体书盒的厚度就会增加 2 毫米，这需要精准的控制。

赤井都老师开始做迷你书的契机，源于爷爷在大正九年 (1920 年) 写的日记。1920 年的时候，爷爷 10 岁，写了一整年的日记《小朋友的日记》，记录了那年平淡的生活。赤井都老师偶然翻到日记的时候，日记已变得破旧不堪，她想保存下来，于是开始尝试修复。《MAHO-NIKKI》（《魔法日记》）和《90 年后的交换日记》就这么诞生了。这两本书都是以"日记"为核心进行创作的。比如："没有记录的生活会消失不见"，"如果写下谎言，内容会永远留在日记上"。

除了这个美好的契机之外，赤井都老师做迷你书的原因是，她想把自己写的文章做成书。"把这篇文章做成书吧。""把这个短篇小说做成书吧。"因为内容精致短小，这样她在慢慢考虑的时候，

2 赤井都老师 3 赤井都老师的爷爷在大正九年写的日记《小朋友的日记》。

《笼中鸟》
籠込鳥
Caged

2006 年迷你书竞赛优秀奖获奖作品
文／印刷／装订：赤井都
插图／笼子：中村高之

笼子尺寸：H45×W54×D45（毫米）
书尺寸：H38×W43×D13（毫米）
页数：66 页
限量：20 本

这本书用日英两种语言，讲述了一只被射落的鸟被关在笼中饲养，主人爱她，给她喜欢的东西，但是她因着失去羽毛，无法翱翔天空，郁郁寡欢，最后悲惨死去的故事。文中收录了 4000 字的日文原文，以及对故事情节的简短概述。

书以激光印刷、烫金两种印刷方式呈现，内文的 5 幅插图是擅长迷你木刻画的中村高之为本书创作的作品。内文选择了有金箔的纸，印刷上黑色正文字体，书页翻动时金光闪闪，如鸟展翅的羽毛。封面采用了深蓝色的纸，配上了金色的标题字。整本书斜放在木制底座上，装在中村高之打磨制作的竹制笼子里。远远看去，好像一只鸟站在笼中。

艺术家书
Artists' Books

《舞在云中》
雲捕獲記録
Dancing on the Cloud

2007 年迷你书竞赛优秀奖获奖作品
文 / 装订：赤井都
印刷 / 设计：桥目侑季（海岸印刷）
书套针织：滨田映子

书套尺寸：H75×W64×D35（毫米）
书尺寸：H68×W50×D7（毫米）
页数：36 页
限量：精装含书盒书套 26 本，
　　　精装无书盒书套 100 本

这本书采用日英两种语言，分为 6 个章节，讲述了一个甜蜜而略带苦涩的成人童话。小时候赤井都老师有一个兔子玩偶，但是不知道什么时候被妈妈丢掉了。多年后，她发现了一朵云，特别像丢失的兔子，她很想抓住它。晚上她梦见了自己和兔子一起在云中跳舞。

该书手感轻柔，封面和内文选用了和纸。封面用了出云三桠水玉纸，看上去有些起毛，但是手感光滑。纸上散落的水珠大小不一，每本书都不同。内文的每页在书口处有手撕边，书口处轻柔的毛边融合在一起，触感极具治愈性。文字用金属活字版印刷，采用墨、银等 6 种混色。随着书页的翻动，黑色的文字逐渐变成了银色。书套的部分由手工编织，观感、触感都像云一样轻柔。经过装订、印刷、编织，3 位女性一起打造了这本温柔的书。

◎售价：精装含书盒书套 5800 日元，精装无书盒书套 3200 日元 ◎发行时间：2007 年 4 月 ◎售罄时间：精装含书盒书套 2007 年 11 月 20 日

《月夜如昼》
月夜のまひる
2016 年迷你书竞赛优秀奖获奖作品
文／图／设计／印刷／装订：赤井都

书尺寸：H76×W55×D5（毫米）
页数：32 页
限量：50 本
出版：言壶（Kototsubo）

书中收录了一些日本原创短篇小说。封面纸是由京都的竹子制成的手工纸，书脊材料是法国山羊皮。内文的插图为赤井都 2014—2015 年创作的素描原画，以三折页的形式呈现，采用多色渐变活版印刷。文图排版自然流畅，单色优美的线条带来了视觉平衡感。

◎售价：4300 日元◎出版时间：2015 年 9 月 22 日

这本日记分特装版和普通版，均使用了弹跳书盒的方式。打开书盒，书就会跳出来。

特装版会弹出两本书：《MAHO-NIKKI》和《90年后的交换日记》。

《MAHO-NIKKI》封面用了含有羊齿植物叶片的日本和纸，每一本书植物的样式都不同。文字有一部分是活字版印刷，一部分是佐佐木用彩色铅笔手写的，加之用了旧假名、旧汉字，再现了大正时代的日记风格。《90年后的交换日记》与《MAHO-NIKKI》的封面和内文纸交换使用，作者以这样特别的形式和爷爷交换了日记。

普通版会弹出《MAHO-NIKKI》。书盒内侧使用了茶色、黑色、黄色和绿色的花式纸。和特装版不同的是，书盒增加了德国锁。

《MAHO-NIKKI/90年后的交换日记》
魔法日记 90 年後の交換日記

文／装订：赤井都

书写：佐佐木实

印刷：三木弘志

书尺寸：特装版（含书盒）H75×W65×D28（毫米），
普通版（含书盒）H75×W65×D19（毫米）

页数：64 页

限量：特装版 3 本，普通版 100 本

出版与发行：言壶

©售价：普通版 300 美元 ©出版时间：2009 年 5 月

这本书是刘易斯·卡罗尔所著《爱丽丝梦游仙境》的迷你版，内含《爱丽丝梦游仙境》初代插画师约翰·坦尼尔爵士的插画。

赤井都老师一共做了三个版本：普通版、特别版、收藏版。其中，普通版含有33幅插画，特别版和收藏版含有42幅插画。普通版的封面标签采用活版印刷，内文省略了部分章节。特别版的切口处用彩色铅笔和金箔重叠染色。收藏版的切口鎏金边，封面有烫金装饰。

《爱丽丝梦游仙境》
Alice's Adventures in Wonderland
文：刘易斯·卡罗尔（Lewis Carroll）
插画：约翰·坦尼尔爵士（Sir John Tenniel）
印刷：言壶
装订：赤井都

书尺寸：普通版 H74×W57×D15（毫米），
特别版/收藏版 H74×W58×D18（毫米）
页数：普通版 104 页，
特别版/收藏版 173 页

◎售价：普通版 20000 日元，特别版 18400 日元（售罄），收藏版 40000 日元◎发行时间：普通版 2013 年，特别版 2014 年，收藏版 2020 年

《一千一秒物语》
一千一秒物語

著者：稻垣足穂
设计、插画、装订：赤井都
打印：Bird Design Letterpress

书尺寸：H14×W10×D4（毫米）
容器尺寸：H41×W25（毫米）
页数：24 页
限量：50 份
发行：言壶

本书选择了稻垣足穗于 1958 年创作的《一千一秒物语》中的一个故事。故事是这样的：在夜里，我一边唱歌一边走路，然后我滑进了一口井里。我哭了，救命！救命啊！有人吊了一根绳子。我抓起它，从我的白兰地瓶口走了出去。

赤井都老师觉得这个故事非常适合装在瓶子里，用麻绳吊起的小书和文章内容相得益彰。这本小书只有指甲盖那么小，封面为蓝色猪皮，内文用仿白兰地颜色的茶色双面印刷。

4 《一千一秒物语》原画。
◎售价：5000 日元◎发行时间：2015 年

《美好的书》
美しいの本

文：赤井都

英文编辑：拉里·塞德曼（Larry Seidman）

印刷：中野活版印刷店

书尺寸：普通版边长 45 毫米，特别版边长 50 毫米

盒子尺寸：边长 70 毫米

页数：普通版 16 页、特别版 24 页

限量：特别版 10 本

发行：言壶

这是一本关于美的书。赤井都老师做了普通版、特别版两个版本。普通版有 16 页，包含 2 个立体折页。特别版有 24 页。在正五边形中，有许多线段的比值等于黄金比例。和谐、变化、重复……这些秩序应用到书中，无不体现着秩序美。

◎售价：普通版 15000 日元，特别版 38000 日元 ◎发行时间：2019 年

选择了以迷你书的形式进行创作。获得国际迷你书大会的优秀奖后，她开始系统地学习迷你书的制作、书籍修复等。

在我心里，她是一个温柔而坚定的行动派。2019 年，我在日本学习制书期间去拜访她。沿着木楼梯进入二楼，目之所及是一个个小书架，摆满了迷你书。有她去世界各地精选收藏的，也有她自己制作的。我席地而坐，感觉被迷你书包围了。赤井都老师拿来很多小盒子放到我旁边，小盒子里也全是迷你书。翻阅这些书，虽然一切都是小小的，但是我有种进入图书馆，被从地面到房顶的书架围绕，所行之处也都摆满了书的感觉。赤井都老师也时不时地用温柔的声音介绍我翻阅的书和她创作的过程。

她对于文本的创作及手制书的制作，充满了各种奇妙的想法。并且不止于灵感一现，她会实际动手制作，达不到自己预期的时候，会不断地推敲、改进。为了选一款适合的纸，她会去纸店里徘徊很久，直到遇到心仪的纸。这样，在不知不觉中，反而会做出比预期更为精致完美的书。遇到的瓶颈会激发她的创作欲和挑战精神。在无法实现作品并且因此有些烦恼的时候，她有一个独特的思考方式，就是回想自己最初创作时候的手感，甚至会推翻之前的设计结构，

4 赤井都老师作品。

重新来过。她从未想过停止，也从未想过休息。

一本本的书，就是被这样用心打磨、制作而成的。

除了参加国际赛事，赤井都老师还举办个人展览、团体展，策划迷你书朗读会、工作坊等活动，出版了多本关于迷你书的书，致力于推进迷你书在日本的蓬勃发展。有一点很遗憾，她的书因为很多原因不能在中国出版。虽然中国出版社曾为了出版她的书努力了3年，但始终未能拿到ISBN。

虽有遗憾，但是遗憾也是完美的一部分。如同赤井都老师的每一本作品，把小悲伤、小愉悦收藏在完美的书里。日子还很长，日常如素常。

赤井都出版物

◎《迷你豆本书》（手で作る小さな本 豆本づくりのいろは）有3个版本

《迷你豆本书》（手で作る小さな本
豆本づくりのいろは）
H210×W182×D8（毫米）
96页
初版 2009年11月30日
河出书房新社

《迷你豆本书（手で作る小さな本
豆本づくりのいろは）
H210×W182×D8（毫米）
96页
再版 2014年11月30日
河出书房新社

《制作属于自己独一无二的迷你豆本书》
H210×W182×D8（毫米）
96页
（译自《迷你豆本书》）2010年8月
台湾枫叶社

《豆本这些事》（そのまま豆本）
H147×W212×D8（毫米）
96页
初版 2010年9月30日
新装版 2020年10月30日
河出书房新社

《有趣的豆本制作方法》（楽しい
豆本の作りかた）
80页
H210×W200×D10mm（毫米）
2013年11月26日
学研出版

手制书材料与工具
Handmade Book Materials and Tools

楮先生
Mr. Chu

甘 玮

"物象精华，乾坤微妙，古传今而华达夷，使后起含生，目授而心识之，承载者以何物哉？君与民通，师将弟命，凭藉咕咕口语，其与几何？持寸符，握半卷，终事诠旨，风行而冰释焉。覆载之间之藉有楮先生也……"

这段话出自明代科学家宋应星所著《天工开物》的《杀青》篇。大意是指万物知识、古今文明、民生万象，这诸多信息的记录与传播，都离不开一项伟大的发明——纸。篇中拟文房为人，称纸为"楮先生"。

为什么是"楮先生"呢？"楮"其实就是构树，"楮先生"便是指构皮纸。对纸张有一定了解的人都知道，能用作

楮，〔清〕吴其濬《植物名实图考》附图

造纸的材料有很多。古时候，除了用构皮造纸以外，常用的材料还有桑、竹、麻等，甚至也会用到贵重些的檀皮。

称其为"楮"，我猜原因有二：一是构皮只被用于造纸，最具代表性，而竹和麻都可以为它用；二是构皮造纸性价比最高，竹、麻虽便宜，但纤维较粗，不及构皮纤维细腻，檀皮虽柔韧，却非常昂贵，有的造纸师傅会在构皮纸浆中混入少量檀皮，以此来增强纸张的韧性。造纸虽取材于自然，但纸并非天然存在于自然界。埃及的莎草纸和贝叶经虽然接近于纸的形态，但与竹简、龟甲无异，所用物料的本性几乎没有被改变。造纸术的发明却做到了将物料打破再重构——通过分离原材料得到纤维，再经过捣浆、抄纸、烘烤等步骤，得到一种全新的形态。这无疑是人类文明一项重要的产物，故尊其为"先生"。

在文明的进程中，人类的知识与思想是无法通过遗传传递给子孙后代的。自造纸术发明以来，纸——以书籍的形态——作为文明延续的重要载体，可以说一直处于无法撼动的霸权地位。纸除了应用于书籍，也是个擅长潜入各领域的高手，包括包装盒、手提袋、卫生纸、货币、家具等，甚至建筑（日本建筑设计师坂茂就擅于用纸来做建筑）。直到进入数字科技时代，虽说我们还处在这个时代的"石器时期"，但不难发现，随着电子媒介的飞速扩张以及数字化基础设施的不断更新，生活中的许多事物都在迅速迭代，甚至被永久淘汰。那么楮先生会有怎样的未来呢？

法国作家保罗·瓦雷里(Paul Valéry)曾提到一个有趣的假想：如果有一种未知微生物，以迅雷不及掩耳之势蔓延并吞噬掉地球上所有的纸张，无论是钞票还是书籍都被摧毁殆尽……他的本意或许是想强调纸对于人类文明延续的重要性与不可替代性，但他没想到的是，几十年后，数字货币和电子书将在人们的生活中占有一席之地；他更想不到是，现如今已经很难找到随身携带纸币出门的人了。不使用纸币，我们的生活似乎并没有受到影响，反而变得更加便捷了。那么，纸质书究竟会走向何方？会被电子书取代么？

仔细思考一下便会发现，一个新事物在诞生之初都会尽可能地模仿旧时的模样，电子书也不例外，它保留着翻页的特征，像纸质书一样排版，甚至还用Kindle模仿纸质书的阅读感受，而它之所以能得到认可并不仅仅因为它在尽力迎合人们一直以来的阅读习惯。试想，你想要带十几本漫画书作为长途旅行中的消遣，它们至少有几斤的重量，并且会占去行李箱一半的空间，若是换做电子书，只需带上一台可阅读的设备，那么一本书与一千本书根本没有差别。电子书的好处不止于此，因为不用印刷，所以相对于纸质书要便宜许多，甚至可以随时修正，并且从表面上看不出修正过的痕迹。但纸质出版物就不行，如果已经印刷的书籍发现错误，想要改正就必须全部重印，这无疑是一笔巨款。这样看来，纸质书似乎面临着被取代的风

险。事实真是如此么？

电子书虽便捷，但除开内容本身来看，书籍的个性化特征也随承载媒介的统一而消失了。纸质书则相反，同一个内容可以出现很多个版本。不同的开本、不同的装帧设计都会为读者提供完全不一样的阅读体验。除此以外，像立体书、艺术家手制书、甚至盲人的书，这些只有纸质书才具备的来自物质的温度，恐怕是电子书模仿不来的。至少在人类意识与感知还没法脱离肉身完全进入数字世界之前，纸质书与电子书将会是平行存在的，并且两者都会在各自的优势领域不断进步。

其实相对于电子书，纸质书应该有更严谨的表达方式——实体书，毕竟有不少书籍设计师或艺术家也尝试用除纸以外的材料来创作书籍。不过造纸技术发展到今天，纸张本身的原材料范围也在不断地拓宽，各式各样的纸摆在我们面前，不同的厚薄、不同的触感、不同的韧性、不同的纹理……可谓千姿百态，令人目不暇接。更有甚者，杜邦公司推出过一款名为"杜邦特卫强"的"纸"，这款"纸"由聚乙烯纤维纺粘而成，从外表与质感来看与纸无异，但从材料来说是塑料。可见，现代的造纸技术在不断拓展着纸的边界，相对于传统的造纸术，无论从工艺还是材料的角度来看，都发生了巨大的变化。造纸技术的工业化更是满足了这个时代大量的用纸需求。由此不难想到另一个问题，无法大量产出的古法造纸技术会在未来的某一天被彻底搬进博物馆么？如今市面上出现最多的无疑是木浆纸。楮先生作为古法制作的皮纸，也曾有过一统天下的辉煌，可今夕不比昨日。在生产力决定未来的时代，它存在的意义又是什么呢？

人们之所以喜欢纸，依赖纸，或许还有一层潜在深处的原因，那便是我们会对自然无条件地亲近。不过，很多人只觉得纸张可回收、易降解，其本身不会对环境造成严重的污染，却忽视了工业造纸的过程中会产生大量的污水。现代的造纸技术是将木材打碎，以强碱、高温、高压制浆，再加入强氧化剂进行漂白，而后造纸。过程中排出的废水被称为"黑水"，含有大量悬浮性固体、有机污染物与有毒化学物，是浓稠又刺鼻的黑褐色悬浊液。再看古法造纸，以草木烧灰为碱，以阳光作漂白剂，利用时间与自然之力处理原材料，一切取自自然，尊重且顺应自然，虽不及现在的技术高效，却对自然的伤害最小。

再者，我们只知木浆纸好，却也忽略了树木成材不易，工业造纸需要成片的森林，齐根砍伐，不可再生。而楮先生不同，"凡楮树取皮，于春末夏初剥取。树以老者，就根伐去，以土盖之，来年再长新条，其皮更美。"（《天工开物·杀青》）可见，只要不将构树连根拔起，来年春天，它又是一棵好树。这样的做法对保护土壤也非常友好。正是因为构树极强的生命力，它也被称作先锋植物，

在极端恶劣的环境中也能开疆拓土，为地球生灵打下乐土的基础，就算不为纸，也值得被称一声"楮先生"。

除了顽强的生命力，在我们老祖宗的智慧里，构树浑身都是宝，皮可造纸，汁可入药，叶可喂养牲畜，果可食用。古人称构树为楮树，因为其果实被称为"楮桃"，形似杨梅，是聚花果，红亮的花萼里充满了清甜的汁液，每个花萼的顶端都有一粒小种子，晒干后便是又一味中药——楮实子。不过，并不是每棵构树都能结楮桃，只有雌树才可以。雄树则只开花不结果，花序呈长条状，在含苞待放时摘下，裹面糊炸之，在不少人眼中也是一道美味。不过，事物都有两面性，在农民的眼中，构树也攒下了不少的骂名，被称为"恶树"。原因是其丰果又美味，对鸟类和其他小动物来说也是相当优质的食物来源。小鸟将无法消化的种子散播在了田间地头，这遍地开花和比庄稼还喜人的长势让农民们叫苦不迭。因此，在我们国家南北各

路旁枝繁叶茂的构树

地均可见到构树的身影，若是细心一点，便不难发现身边那些悄悄长起来的构树小苗。

构树不完美，古老的楮皮造纸技艺也达不到时代所需的效率，但它的存在能让我们领悟学习的本质。现代科技发展到今天，我们赖以生存的星球已经千疮百孔，我们之所以还去学习古老的造纸术，实则是想从中了解祖先们与自然的相生智慧。先不提浩瀚的宇宙，在地球的范围内，人类习得的知识也只是沧海一粟。自然才是我们真正的老师，

石缝里长出的构树小苗

新鲜的构树皮

构皮纤维

自制手工装帧用白乳胶
Homemade Hand-Binding White Glue

龙　王

试验合影

调制白乳胶的背景

我因为在乔瑟夫·坎伯拉斯（Josep Cambras）的两本书里看到了相关的内容，萌生了自制白乳胶的想法。书中描述的白乳胶状态是：缓慢结成水滴状落下，而非如水流般流下。

国内常见的手工白乳胶，用刷子提起后是呈倒三角不断流下去的，显然不是书中描述的状态。这也与我的使用经验相符合。手工装帧有很多需要大面积刷胶的情况，常见的市售白乳胶非常浓稠，如果直接使用，蘸得多了容易刷厚，不易抹开，导致粘贴后胶水溢出；蘸得

少了，却又要反复刷才能刷满，因为与纸的"亲和力"不足。所以在自制白乳胶之前，我使用最多的是将市售白乳胶和浆糊 1∶1 混合而成的胶水。但是混合胶水干燥得比较缓慢，不能满足一些急用的情况，比如时间限制比较严格的课程活动。另外浆糊容易变质，混合浆糊也不便长期保存。

因为，研究自制白乳胶的方法，对我来说其实是一劳永逸的事，那就动手开始做。

调制原理

《欧洲古典装帧工艺》中使用木质　素纤维调制的糊状物与 PVA 以 2∶1 的比

例混合调制胶水，《手工装帧：基础技法 & 实作教学》中使用甲基纤维素溶液与 PVA 以 2 : 1 混合调制胶水。

自制白乳胶的方法可以归纳为：将黏合剂（如 PVA）和增稠剂（如甲基纤

甲基纤维素

维素）按比例混合，粘贴功能由黏合剂提供，增稠剂主要是调节白乳胶质感。

经过与《欧洲古典装帧工艺》的英文版的比对，我发现中文版是翻译错误的，误将"甲基纤维素"翻译成了"木质素纤维"。

因此敲定甲基纤维素作为增稠剂。

作为黏合剂的 PVA 胶其实有两种：聚乙烯醇（PVAl），聚乙酸乙烯酯（PVAc）。白乳胶一般指的是乳白色的 PVAc，而不是无色透明的 PVAl。

然而，我最终选择的是在研究途中发现的另一种黏合剂——乙酸乙烯酯－乙烯共聚乳液（VAE 乳液）。

从上面的中文名称就可看出，VAE 乳液与 PVAc 乳液非常相似，实际上二者都是乳白色液体，而且都能作为黏合剂使用。

在微观层面，因为乙烯的加入，VAE 乳液中的分子链更为"柔软"，因此干燥后也会比 PVAc 干燥后更柔软，这是很适合手工装订的特性。此外，VAE 乳液的耐酸碱性、抗老性与增稠剂的混溶性也比 PVAc 乳液更好。因此我最终选用了 VAE 乳液。

制作方法

首先要配制甲基纤维素的水溶液，建议配制浓度为 2%，也可根据自己想要的质感调整浓度，建议范围是 1%~3%。

甲基纤维素的特性是溶于冷水但不溶于热水，又难以在冷水中直接溶解。

溶解方法：按比例加入甲基纤维素的粉末和 90℃左右的热水，充分搅拌让甲基纤维素的粉末悬浮起来。将容器放在冷水中降温，并持续搅拌保持粉末的悬浮状态。

当溶液的温度逐渐接近室温的时候，溶液会逐渐变得透明，搅拌的阻力

也越来越大。

当搅拌时阻力明显，表面能划出纹路，溶液的透明度也非常好的时候，溶液就配好了。

甲基纤维素溶液

接着将配好的甲基纤维素溶液和VAE乳液按1:1的比例混合，充分搅拌均匀，白乳胶就做好了。此时也可以调整混合比例，以调整白胶至需要的黏度，建议范围是2:1至1:2之间。

做好的白乳胶具有缓慢滴落的质感，大面积刷胶时能够很快地刷开并涂抹均匀。干燥后也更为柔软，适用于装订中的扒圆、起脊等操作。

混合调制

白胶乳成品质感

安全性评估

甲基纤维素无毒，是可用于食品加工的增稠剂。

VAE乳液的主要成分是乙酸乙烯酯和乙烯共聚而成的大分子，在我查到的资料里是无毒的，不过作为原料的乙酸乙烯酯（残余含量低于0.5%）被划分为2B类致癌物质。

根据国际癌症研究机构发布的分类，2B类是"有可能对人类致癌"，

比1类"对人类致癌"（包含甲醛、幽门螺杆菌、酒精饮料、烟草、槟榔、加工肉类等）和2A类"很可能对人类致癌"（包含高温油炸物、红肉、超过65℃的热饮等）相对更为安全。

综上，可以认为自制白乳胶安全无毒。使用这种白乳胶的危险程度远低于不良的生活习惯。

成品售卖说明

店中所售的成品白乳胶已经是本文中的升级版了。升级版增加了保水性，可以稍微延长干燥时间，便于手工操作，也能稍微增加干燥后的柔软度和延展性；微调酸碱度，中性偏碱性的白胶更加护纸。

升级版与文中的版本区别不大，按文中方法制作的白乳胶已能完全满足日常制作的需要，也避免了升级版制作中更为繁琐的操作。

升级版中增加的原料也都是可以用于食品加工的材料，想直接使用成品白乳胶的同学也可以放心购买。

参考资料：
《欧洲古典装帧工艺》乔瑟夫·坎伯拉斯 著／于宥均 译
《手工装帧：基础技法＆实作教学》乔瑟夫·坎伯拉斯 著／王翎 译
《中国化工产品大全》化学工业出版社
国际癌症研究机构致癌物清单
维基百科
百度百科

蛋志十年
——迷你书展

Zine Eggwich in 10th: Miniature Book Exhibition

刘冰莹

　　《蛋志》是一本迷你书双月刊杂志，由香港书籍艺术家黄天盈于 2012 年创办，旨在推动本土迷你书艺术发展。

　　该出版计划以书籍艺术为蓝本，每期有 8 位不同的作者参与，以手工迷你书的方式命题创作，并将作品置于 45 毫米扭蛋机中出售。犹如拆开的专栏，读者逐份扭出迷你书，最后结集众人作品获得"一本"杂志。

　　今年已经是《蛋志》第 10 年了。

　　10 年来，《蛋志》从香港出发，走向了世界。

1 2022 年蛋志十年展海报。
2-4 2022 年蛋志十年展现场。

《蛋志》理念：

① 出版非大事（小空间，大理念）

把书籍尺寸控制在有限空间内，浓缩最精华的部分，比正规书刊有更多变化，更有创意。

② 扭蛋随机性（艺术盲盒游戏）

扭蛋具有随机性，作品出售概率较均等，读者亦有更多机会接触更多的书籍类型。

③ 书籍艺术品（艺术设计文学）

以书籍艺术作蓝本，包含文学、设计与艺术元素，打破固有框架，让读者用更多角度去欣赏书籍。

参展蛋员：

天蓝 (Tiana Wong) / Wan Chiu / alexlau / Amanda Vong / 青瓜 (Cucumber)
捞捞 (LoLo) / Man Chan / H.L. / Sesame / 其他 (Anny Cheng)
Charlie Sickboy / 蚊纸 (Gnat) / 刘冰莹 (Emily Liu) / Kimi

钻下去，长出来
——第八届 abC 艺术书展
Dig in & Grow up: the 8th abc Art Book Fair

刘冰莹

在蝉鸣的夏日，第八届 abC 艺术书展开幕了。书展以"钻下去，长出来"为主题策展，持续关注艺术家书、手制书等以书为语言的艺术形式。本届艺术书展有 149 个展方，其中包含远道而来的 18 位国际参展方。另有新板块"学院新声"，邀请了清华大学美术学院视觉传达设计系、四川美术学院版画系、中国美术学院版画系、中央美术学院版画系第五工作室，展示了学生们以书为媒介创作的作品。

书展在北京劝业场文化艺术中心举办，这是一座超美的国家级文保建筑，共 5 层，占地 8000 平方米。各展方有秩序地分布在劝业场各层，室外夏日的大树郁郁葱葱，室内温度凉爽适宜，整个书展充满了文艺气息。

这是一个值得细细品味的书展，让我们给自己预留充足的时间，享受这场文艺盛宴吧。我只是分享在众多美妙的书中的偶遇，介绍手制书及不同装订方式。

期待你亲自去美好的地方，翻阅美好的书。

1

艺术家书
Artists' Books

1 第八届艺术书展海报 | 展期：2023 年 6 月 15 日至 6 月 18 日，11:00—18:00 | 地点：北京劝业场文化艺术中心。

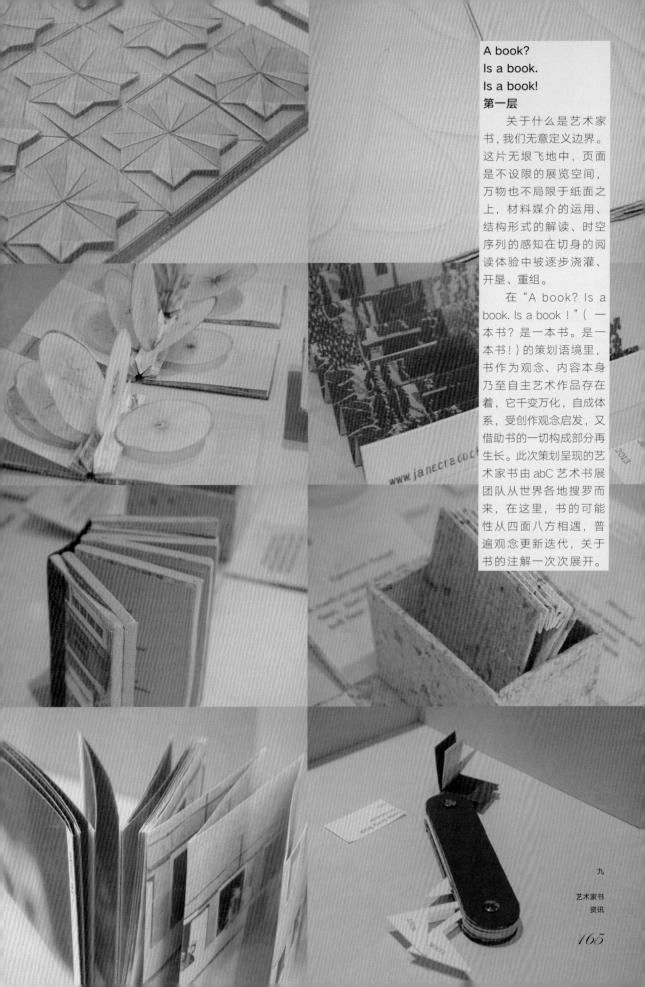

A book?
Is a book.
Is a book!
第一层

　　关于什么是艺术家书，我们无意定义边界。这片无垠飞地中，页面是不设限的展览空间，万物也不局限于纸面之上，材料媒介的运用、结构形式的解读、时空序列的感知在切身的阅读体验中被逐步浇灌、开垦、重组。

　　在"A book? Is a book. Is a book！"（一本书？是一本书。是一本书！）的策划语境里，书作为观念、内容本身乃至自主艺术作品存在着，它千变万化，自成体系，受创作观念启发，又借助书的一切构成部分再生长。此次策划呈现的艺术家书由 abC 艺术书展团队从世界各地搜罗而来，在这里，书的可能性从四面八方相遇，普遍观念更新迭代，关于书的注解一次次展开。

罨书
第二层 · A17

　　"罨书"成立于2014年，持续关注漫画创作，并更广泛地尝试艺术家书的制作实践。

　　罨书是内容和装订的美妙结合，二者相辅相成。本次展出的新书春天系列以文字、摄影、漫画等形式，记录了不一样的2022年。这系列书是64开，每本装订方式不同，翻阅小书，总会让人以童趣的视角仰视这一切。

目录事物
第二层 · A18

　　"目录事物"是一个创作组合，也是一个印刷工作室。2021年由周骏生与刘兆慈成立于台北。他们做书，不仅限于印刷的意义，也不仅以书籍的形式。

　　展览中有一本周俊生制作的书《影子帖》（*Shadow Posts*, 2022年）。这本书包含重氮印刷的蓝色图像，重氮印刷是一种对阳光有反应的照片印刷工艺，这使得书中的图像随时间的流逝而褪色。这本书的封面像一个背景，可以在书展开时展示在书后。通过改变背景和内页图片的位置，这本书呈现出两个颠倒的版本——森林中的海洋与海洋中的森林，它们是同一本书的两面，共同展示了一本书的不同现实。

LOST
第二层·A19

　　LOST 是一本有关旅行和自我发现的杂志。它收集了全球各地人们的真实故事、内心反思和顿悟。LOST 坚信旅行的意义不在于华丽的酒店和名胜景点，而在于把自己彻底融入一个陌生的环境去体会那种不适，并从中获得领悟。

　　LOST 每次都以简洁的方式展示内容，如图片、文字、纸张……每一个书的元素都被精心布置，用来讲述一个个丰富的旅行故事。最近 LOST 的新期刊以散页折叠、大开本的方式呈现，以温暖的纸张承载着旅行的片段。

一又二分之一
第二层·A22

　　"一又二分之一"是由钟雨和白魁合作成立于 2016 年的书籍设计与制作工作室。主要工作范围包括平面设计和手工装帧，从编辑设计到制作成书，不设立固定的界限，以技术与设计相互融合的态度创作书籍。

言 YAN BOOKS
第二层·A24

　　言 YAN BOOKS 是一家主营来自世界各地优秀的艺术、时尚、设计、生活美学等出版物的独立书店。

　　除了能看到世界各地的杂志，欣赏其排版外，言 YAN BOOKS 还带来了一些有关排版、印刷、书籍制作的书，内容丰富，简单易懂。

王雪翰
第二层·N03

　　王雪翰带来的《海浪序曲》（2021 年）是一本纯手工摄影集。每一页都是由手工破坏后的多个图像的剩余部分叠加组合而形成的。通过每次翻阅上下页的不同顺序，来不断发现和组成新的图像。

ciocco
第三层·B05

　　ciocco 毕业于米兰理工大学的视觉传达设计专业。她目前以个人工作室的形式进行有关书籍、独幅版画、手工、写作等创作。她的每个作品都很治愈人心，散发着柔柔淡淡暖暖的光。

艺术家书
Artists' Books

徐也婷艺术工作室
第三层·B30

　　徐也婷艺术工作室于2021年初成立。自2019年从布拉格电影学校（Film and TV School of Academy of Performing Arts in Prague, 简称FAMU）摄影专业毕业以来，徐也婷已独立创作了多本摄影艺术书，并尝试探索内在精神世界与外在物质世界的相互碰撞与反思。

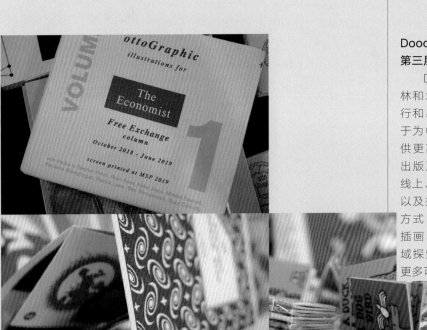

Doooogs
第三层·B30

　　Doooogs 是位于柏林和北京两地的艺术发行和出版工作室，致力于为中德艺术出版物提供更高的可见度。通过出版及发行作品，参与线上、线下的艺术活动，以及撰写评论和采访的方式，Doooogs 重点在插画、印刷、设计等领域探索和呈现艺术书的更多可能性。

释放城市艺术活力，倡导艺术生活方式
——2023 UNFOLD上海艺术书展

Unleash Urban Art Vitality; Advocate an Artistic Lifestyle:
2023 UNFOLD Shanghai Art Book Fair

苏菲·香蕉鱼书店

在世界范围内，一座城市的艺术书展就是这座城市的艺术文化名片之一，展示着一座城市视觉文化的生机与年轻艺术家、视觉设计师、插画师群体的创作状态，推动着艺术阅读和文化设计出版行业不断以充满创新、活力的方式向前发展。

香蕉鱼书店在 2017 年开始发起和创办的 UNFOLD 上海艺术书展是一个关注书籍艺术、书籍创作、样本书装帧设计和"小册子"制作的专业性艺术书展品牌。第六届上海艺术书展于 2023 年 6 月 9 日至 6 月 11 日落地徐汇滨江星美术馆，在为期三日的展会中，来自全国各地的参展单位和读者们将以艺术书为窗口开展线下交流和互动活动。

本届上海艺术书展在自年初招募参展商之后，总计收到 508 份国内外的参展申请书，最终选入 230 家参展单位，超越历届书展规模，展商多为国内活跃的书籍设计师、个人艺术家、国内外画廊与美术馆机构以及近年国内出版社密切关注的艺术设计力量。

艺术家书
Artists' Books

在星美术馆1500平方米的一楼展厅空间，艺术书展的布展形式是以一个个小展位矩阵（大桌1.8米×60厘米，小桌子1.2米×60厘米），设计师、艺术家、出版人通过展位与读者们面对面交流新书新作和文创新品。美术馆的二楼空间则是开设了多维度、多主题的展览。

荷兰驻沪总领事馆支持的"荷兰最美图书展"亮相艺术书展，呈现2021年的33本最美图书，吸引来自全国各地的书籍设计师和出版社编辑来到现场翻阅、学习和讨论。来自北京的参展单位LeileiBook联合中央美术学院版画系第五工作室和四川美术学院版画系版印工作室共同策划"The Book as Art - 艺术家手制书课程教学展暨《艺术家书》创刊特展"。知名艺术家徐冰主编的《艺术家书》刊物将面向各个院校、教育机构，征集更多有关艺术家书教学方面的案例，进行广泛的交流与探讨。上海艺术书展不断促进书展与院校联谊，以开放的态度建立一个专家与学生之间的交流平台。

二楼空间还有一些细分的主题展，如一本小众复古的打字机杂志 *ToCall*，从主题、设计、排版、复古的手工方式印刷等多角度与读者们分享这本印量仅100本的小册子。

1 荷兰最美图书展。 2 + 3 "The Book as Art - 艺术家手制书课程教学展暨《艺术家书》创刊特展"。

星美术馆外围的火车车厢，也是这届艺术书展的另一大参观亮点。星美术馆的原址是光绪三十年（1901年）间"日晖港货栈"，这是中国最早的海运转陆运货栈。在这座承载百年回忆，穿越中国近当代史的绿皮火车上，浦东民办惠立学校与FOH艺术社群策划了近百位同学的字体海报设计展，新生代的艺术设计之光将重新点亮激活这列老火车。

由上海艺术书展展商选送的讲座，也是书展读者们最为关注和期待的部分，书展现场迎来33场嘉宾讲座。如："《艺术家书》的编辑和创刊""我们的文字部""magazine into：看看过去十年中国设计的样貌""作为表演的出版物""平面杂志的内容立体化探索""让我们一起拿起一本书 / 何为艺术书籍设计的边界""为什么选择risograph来实践自己的想法""刘毅手机绘画"等，主讲人都来到现场交流想法和分享经验。讲座环节也充分体现了书展"UNFOLD：展开、呈现、翻阅"的策划理念，努力搭建一个以艺术书创作者为核心的沟通平台，回应那些有创意、有热情、有行动力的创作人；也力求在当下中国年轻群体不断探求书之美、书之表达意义、印刷之难能可贵的感知上有所助力。

艺术家书
Artists' Books

④+⑤ 星美术馆外围的火车车厢展厅。

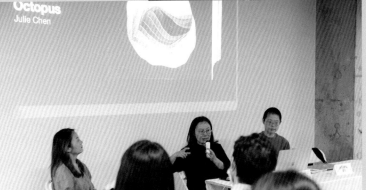

今年上海艺术书展首次设立了4奖＋1展，以"小奖也光荣"鼓励入选参展单位积极参与艺术书展策划和不断推新作品。4奖＋1展分别是：

上海艺术书展推荐作品 Best Designs

评选样本 Sample 专家奖

评选小册子 Zine 创新奖

评选优秀参展商 Best Exhibitors

优秀海报设计展 Best Posters

书展组委会邀请国内设计师、艺术家、策展人和行业内观察人士组成评审团。评委对展商们现场的准备程度、参展状态、参展海报艺术性、书籍作品丰富度、实验性和概念性、对国内书籍设计行业的引领性、先锋性、小册子作品创新度、展陈设计完成度等多个轻松、轻盈的角度进行当场打分、现场颁奖，与各位展商和读者度过三日欢乐、难忘的书展摆摊时光。书展"小奖"获奖作品展也在城市中开启了巡展的计划，第一站是上生新所·茑屋书店，未来也将去一些亚洲地区的书店空间，开启更多的国际艺术书籍交流方式。

上海艺术书展曾经多次获得东京艺术书展、柏林艺术书展、阿姆斯特丹艺术书展、首尔艺术书

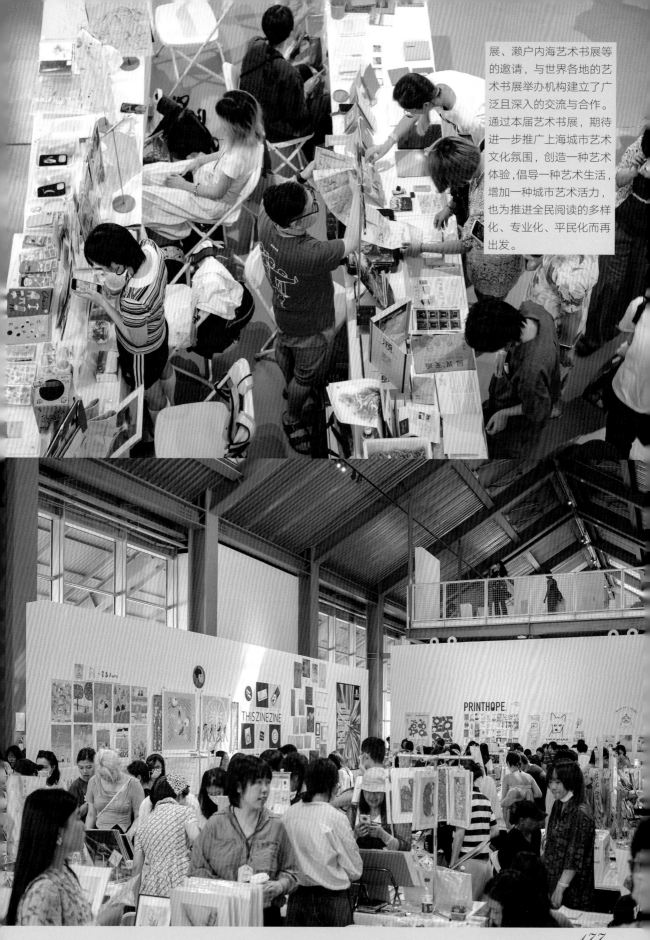

展、濑户内海艺术书展等的邀请，与世界各地的艺术书展举办机构建立了广泛且深入的交流与合作。通过本届艺术书展，期待进一步推广上海城市艺术文化氛围，创造一种艺术体验，倡导一种艺术生活，增加一种城市艺术活力，也为推进全民阅读的多样化、专业化、平民化而再出发。

艺术家书推荐阅读

Recommended Reading for Artists' Books

3×3×3= 理论 × 观念 × 手作
3×3×3 = Theory × Concept×Handmade

苏菲 × 香蕉鱼书店

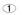

《书籍艺术批评》
Book Art Review

- 出版：书籍艺术中心（Center for Book Art）

⊙《书籍艺术批评》（*BAR*）是一本半年刊杂志，致力于为书的艺术性和艺术家书的批评写作提供一个平台。

⊙ *BAR* 每年出版两期，旨在提高书籍艺术评论的水平和专业性。*BAR* 的使命是让书籍艺术批评更加可见、更有价值，并与多样化的作者和读者群体进行互动。*BAR* 宣言呼吁"新的书籍艺术批评"，并构建在这一点上。这本由纽约书籍艺术中心创办的杂志着重关注书籍的材料、页码和物质特性等方向，创造一种全新的写作风格。

《自由的印刷: 21世纪的艺术家书》
Freedom of the Presses
-Artists' Books in the Twenty-first Century

- 出版：Booklyn
- 出版时间：2019 年再版

⊙《自由的印刷》既是一本教科书，也是一个工具箱，旨在利用艺术家书和创意出版物来促进社区参与和社会正义项目。《自由的印刷》远非一个沉闷的艺术历史实践概述，而是介入了关于当代艺术与行动主义的持续讨论，考虑了艺术家书在 21 世纪的地位。

⊙ 书中汇集了幽默、亲密和学术性写作，以扩展我们对当代艺术和社会活动家出版物的概念、内容、设计、发行的理解。该书面向全球的图书馆管理员、出版商和读者，提供了如何将当代艺术家书制作重新想象为一种社会参与政治实践的模式的内容。

①

②

③

③
《出版作为一种手段》
Publishing as Method
- 出版：mediabus
- 出版时间：2023 年

⊙《出版作为一种手段》探讨了当今艺术出版，特别聚焦于亚洲的小规模出版实践。它旨在将当代艺术中日益重要的出版实践置于历史和地区的背景下来认知。书中包含多样的采访和文章，来自领域内的不同参与者和实体，如出版商、艺术家、策展人、团体和设计师。本书自 2020 年开始，由首尔的出版工作室 mediabus 出版，近几年以展览、出版物、纪录片的形式呈现在公众面前。

④
《取景器》
- 作者：智海
- 出版：nosbooks
- 出版时间：2023 年

⊙ 智海的新书《取景器》让你能以全新的视觉体验艺术、读文本、觅图像，找寻生活中合适的角度和记忆，在形形色色的观点里，找回属于你的"点"。

⑤
《色彩拓扑系列》
Color Topologies
- 作者：克劳迪娅·德拉托雷（Claudia de la Torre）
- 出版：Backbonebooks
- 出版时间：2018 年

⊙ 德国书籍艺术家克劳迪娅·德拉托雷的《色彩拓扑系列》是根据美国作家杰克·万斯（Jack Vance）于 1966 年出版的科幻冒险小说《蓝色世界》中提及的颜色折叠来绘制书边角，创造出平行的抽象构图，以此形成了一个对色彩拓扑的研究项目。
⊙ 书籍为精装本，平装胶订、盲文压印，图像部分以丙烯酸和水彩绘在纸上，限量 1 本，含签名和编号。

⑥
《点、线、面》
Point, Line, Plane
- 作者：乔·弗伦肯（Jo Frenken）
- 出版：Jan van Eyck Academie，乔·弗伦肯
- 出版时间：2022 年

⊙《点、线、面》6 组作品是荷兰平面设计师乔·弗伦肯延续了 40 年的艺术实践集合之作，以此形成的图像语言，充分说明点、线、平面之间的关系和相互影响。在 2021 年末，乔·弗伦肯基于点、线、平面再次拓展，以 Riso 印刷这种印刷方式为创作思路，制成艺术家书《点、线、面》，限量 100 本。

⑦

《黑色安息日》
BLACK SABBATH

• 作者：乔纳森·蒙克（Jonatha Monk）
• 出版：Three Star Books
• 出版时间：2022

⊙《黑色安息日》是一本由乔纳森·蒙克在 Three Star Books 出版的限量版艺术家书。在这本书中艺术家决定将一件黑色的黑色安息日（BLACK SABBATH）乐队粉丝 T 恤浸泡在黑色墨水中，然后将染色的布张折叠成页面，组成一本书。

⊙ 通过这个简单直接的举动，乔纳森·蒙克与行动绘画之间产生了这些联系：从 Gutai 团体、伊夫·克莱因（Yves Klein）的"人体测量"表演到 Nikki de Saint Phalle 的"用步枪射击"系列……正如所有艺术表演所产生的痕迹或纪念品，乔纳森·蒙克的《黑色安息日》和《重金属绘画》（Heavy Metal Paintings）非常富有表现力、细腻且具有诱惑力。观众在《黑色安息日》和《重金属绘画》中投射自己对重金属音乐及其固有的粗糙和力量，以及对行动绘画历史的经验和了解。

⊙ 乔纳森·蒙克的《黑色安息日》是对这支伟大的乐队的致敬，这支乐队为艺术家的青年时代注入了原动力。

⑧

T42

• 作者：拉费拉·德拉·奥尔佳（Raffella della Olga）
• 创作时间：2023 年

⊙ 本书是艺术家拉费拉·德拉·奥尔佳用 Simili Japon 纸（日本纸）、方格纸和复写纸以及墨带、打字机打出的一本独一无二的艺术家书。

⊙ 拉费拉·德拉·奥尔佳出生于意大利的贝加莫，目前居住在巴黎。在过去十多年里，拉费拉·德拉·奥尔佳选择了用打字机这种工具，并几乎完全与之合作，她通过这个工具找到了通向抽象写作和绘画的道路。起初这只是一个概念（在数字时代成为"传统媒介艺术家"，通过机械动作寻找自由），但很快演变成了对纸张空间的无限探索和拓展。与她使用打字机的作品相呼应的是，她还使用印刷织物对艺术进行解构，将织物切割成开放而充满活力的网格。

⑨

《模拟建筑研究》
A STUDY OF MIMETIC ARCHITECTURE

• 作者：王卓儿
• 创作时间：2023 年

⊙《模拟建筑研究》是国内第一本关于象形建筑的研究读本。

⊙ 作者王卓儿及其团队从主流建筑

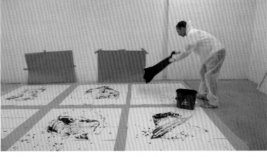

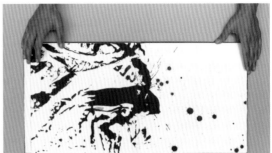

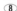

学界所忽视的象形建筑入手，梳理了全球象形建筑的发展史，并基于上百个象形建筑的案例，从各个维度对"何为好的象形建筑"进行了评价，并最终设定命题，对象形建筑进行了实验性设计。

⊙ 整本书由两部分组成，即小鸭子外壳及蓝色小书。外壳的设计灵感来源于罗伯特·文丘里等人所著《向拉斯维加斯学习》一书中提到的"长岛大鸭"建筑。其整体由塑土捏制而成，呆萌的外观及凹凸不平的表皮是对象形建筑业主们业余但又充满热情的建造的致敬。

⊙ 蓝色小书则由工作室的一系列材料回收制成，包括布工胶带、电脑发票联、模型白卡……将其放置在喷墨打印机中来回打印并以热熔胶机装订成册。与大规模批量印刷不同，这里的每一本小书都不尽相同，并留下了手工制作的痕迹。

艺术家书
Artists' Books

专业名词
Professional Terminology

封面 cover
书脊 spine
扉页 fly page

折页 folding

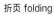

蝴蝶装 butterfly-fold binding
① 卷轴装 scroll binding
② 经折装 accordion binding

①

②

③ 简策装 ordinary binding
④ 包背装 double-leaved book

③ ④

⑤ 骑马订 saddle stitching
⑥ 锁线订 thread sewing
小册子线装订 pamphlet stitch

⑤ ⑥

立体书 pop-up
⑦ 旗书 flag book
⑧ 管道式书 tunnel book

⑦ ⑧ 插图：甘玮

印刷品 printed matter 木版 woodcut 手工书 handcrafted book
胶版印刷 offset print 铜版 etching 艺术书 Livre d'art
凸版印刷 relief printing 石版 lithography 艺术家书 Artist's Book
活字印刷 letter press 丝网版 silkscreen printing 书籍艺术 Book Art
介于胶版与丝网版的孔版印刷技术 骨篦子 bone folder 书籍实物 Book Object
Risograph（RISO） 剪贴本 scrapbook 艺术图书 Art Book

注： 文中出现的手工书、手制书、艺术家手制书、艺
术家书，统一为英文 "Artist's Book / Artists'
Books"，这些中文名词都是在中国不同的发展
时期与艺术语境下对艺术家书这一创作形式的
中文称谓。

图书在版编目（CIP）数据

艺术家书 / 徐冰主编 . -- 北京：清华大学出版社，2025.1
ISBN 978-7-302-65788-0

Ⅰ．①艺… Ⅱ．①徐… Ⅲ．①艺术事业—研究 Ⅳ．① J114

中国国家版本馆 CIP 数据核字 (2024) 第 056312 号

责任编辑：张立红
书籍设计：白　魁
责任校对：卢　嫣
责任印制：杨　艳

出版发行：清华大学出版社
　　　　　网　　　址：https://www.tup.com.cn，https://www.wqxuetang.com
　　　　　地　　　址：北京清华大学学研大厦 A 座　　　邮　　编：100084
　　　　　社 总 机：010-83470000　　　　　　　　　邮　　购：010-62786544
　　　　　投稿与读者服务：010-62776969，c-service@tup.tsinghua.edu.cn
　　　　　质 量 反 馈：010-62772015，zhiliang@tup.tsinghua.edu.cn

印 装 者：小森印刷 (北京) 有限公司
经　　销：全国新华书店
开　　本：185mm × 260mm　　　印　　张：12.25　　字　　数：157 千字
版　　次：2025 年 1 月第 1 版　　印　　次：2025 年 1 月 第 1 次印刷
定　　价：168.00 元

产品编号：098042-01